신화, 그림을 거닐다

지혜를 전하는 신화, 휴식을 부르는 그림

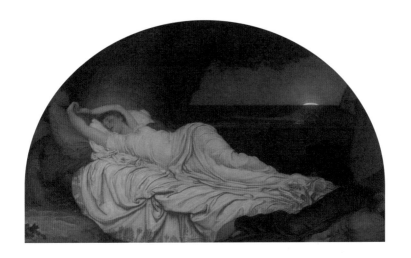

신화, 그림을 거닐다

명화와 명언으로 만나는 그리스 신화 이야기

이현주 지음

엔트리

인간보다 더 인간적인
신들과 함께 걷다

크든 작든 세계 어느 나라에나 신화는 존재합니다.

그런데 왜 유독 그리스 신화가 이토록 오랫동안 가장 많은 사람들의
사랑을 받고, 수많은 학자와 수많은 예술가들에게 영감을 불어넣은
문화의 보고가 될 수 있었을까요?

인간보다 더 인간적인, 인간보다 더 사랑과 욕망에 약하고 운명에
굴복하면서도 극복하려는 그 신과 영웅들의 삶이 우리를 끊임없이
끌어당기기 때문입니다. 이처럼 우리 인간성과 욕망, 운명과 삶의
기쁨, 비애, 모순을 있는 그대로 담은 그리스 신화 속 신과 영웅들의
이야기를 아름다운 그림, 관련된 명언과 함께 실었습니다.

1장에는 인간미 넘치는 신들의 탄생과 에피소드를 2장에는 인간보다 더 열정을 다해 열망하고 괴로워하는 신들의 사랑을, 3장에는 결정적인 순간 큰 역할을 한 지혜의 순간을, 4장에는 정해진 운명을 어떻게 받아들이고 또 극복하고자 했는지에 대한 이야기들이 펼쳐집니다.

수많은 화가들이 그리스 신화의 수많은 장면과 인물을 그려냈지만, 같은 주제를 다루었더라도 조금이라도 더 가깝게 느껴지는 그림들을 선별하고자 고심했습니다. 어떤 장을 펼쳐 읽어도 그리스 신화의 재미와 지혜, 예술을 감상하는 즐거움을 만끽할 수 있도록 구성했습니다. 신화와 예술은 우리 삶에 끊임없이 함께 변주되면서, 더 다양하고 풍부한 일상으로 이끄는 연결고리이니까요.

어떤 장을 펼쳐 읽더라도 매력적인 신들과 함께 거니는 낭만적인 산책이 될 수 있기를 바랍니다.

_이현주

차례

MYTH WITH GREAT PAINTINGS

CHAPTER 1
신들의 정원에서
인간을 만나다

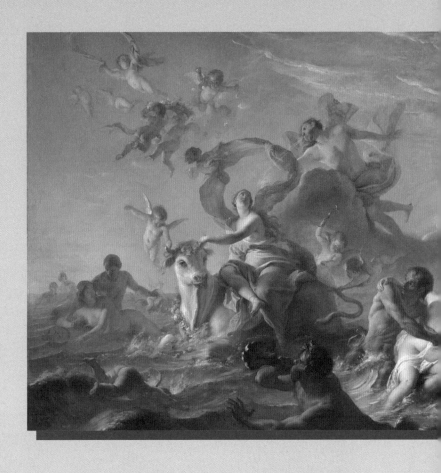

노엘 니콜라 코이플, Noël Nicolas Coypel,
에우로페의 납치 The Abduction of Europe

신은 인간을 창조하지 않았다
인간이 신을 창조한 것이다
신화는 이에 대한 하나의 증명이다

신과 인간의 사랑으로
탄생한 대륙

Noël Nicolas Coypel
The Abduction of Europe

그리스의 올림포스 산은 3천 미터에 달하는 높이에, 꼭대기는 늘 만년설이 덮인 곳이다. 하늘과 땅이 이어지는 곳이자 꼭대기에 황금빛 궁전이 서 있는 거룩한 산. 그리스의 신들은 이 궁전에서 우주의 크고 작은 일들을 결정하고 관리한다. 14명의 신들 가운데 절반은 최고 신 제우스의 형제자매이며, 나머지 절반은 제우스의 핏줄을 이어받은 영웅들이다.

그리스 신화에서 태초의 우주는 혼돈, 즉 카오스 상태였다. 그런 뒤 에너지가 이동하면서 빅뱅이 일어난다. 그때 탄생하는 4명의 신 가운데 가장 중요한 신이 바로 대지의 어머니 가이아다. 가이아는

홀몸으로 하늘의 신인 우라노스를 낳았고 그와의 사이에서 12명의 자녀인 티탄 신족을 낳는다. 제우스와 그 형제자매들은 모두 이 티탄의 자녀다. 대지의 여신 가이아가 제우스의 할머니인 셈이다.

이 거룩한 산의 왕족들은 불사의 몸으로 영원한 젊음을 누리며, 당연히 신으로서 초자연적인 힘을 지녔다. 그러나 다른 면에서는 인간과 같다. 정해진 운명을 벗어날 수 없다. 각자 서로 다른 인간과 같은 외모에, 인간과 같은 감정과 욕망을 지녔다. 이기적이고 제멋대로이며 허영을 좋아하고 쾌락에 약하다. 올림포스 산에서는 매일 연회가 열리고 술을 마시고 떠들고 서로 싸우고 경쟁하고 질투하고 색을 쫓는다. 인간 세상과 마찬가지로 우아한 인격을 지닌 신은 참으로 드물다. 적어도 그리스 신화에서 신들의 인격은 반은 천사, 반은 악마다.

최고의 신 제우스는 천지, 신 그리고 인간을 지배하는 최고 통치자이자 천둥과 번개의 신이다. 긴 곱슬머리에 짙은 수염을 기른 채 화려한 왕좌에 앉아, 왼손에는 권력을 상징하는 지팡이를, 오른손에는 천둥망치를 들고 발밑에는 커다란 독수리 한 마리를 둔다. 그는 지상에 내려가 사람의 모습으로 돌아다니기를 즐기며, 특히 아름다운 여인들을 너무나 사랑하는 천상천하 최고의 바람둥이다.

한편 제우스는 위엄 있고 공정하다. 최고의 지도자로서 훌륭한 자

질을 갖추었다. 막강한 힘을 가졌으면서도 다른 신과 인간들의 자유로운 선택을 존중했고, 연애 말고는 다른 부정을 저지르는 경우가 거의 없었다. 그러나 그는 그리스 신화에 등장하는 크고 중대한 판결 앞에서는 매번 능청스럽게 피해가거나 갈등을 다른 방향으로 유도하곤 했다.

제우스는 결혼을 일곱 번이나 했고 이 정식 아내들은 모두 여신이다. 메티스, 테미스, 에우리노메, 데메테르, 므네모시네, 레토, 헤라 등이다. 제우스는 여기에도 모자라, 아름다운 인간 여성들을 유혹해 수많은 영웅을 탄생시켰다.

페니키아의 도시 국가 시돈의 왕 아게노르에게는 에우로페라는 딸이 있다. 어느 날 그녀는 바닷가 풀밭에서 자매들과 꽃을 따며 놀고 있었다. 그녀의 아름다움과 미소, 웃음소리는 제우스의 시선과 마음을 흔들었고, 그는 올림포스 산에서의 회의를 서둘러 마친 뒤, 황금색 황소로 변신해 헤라의 눈을 속이고 에우로페에게 접근했다. 호기심 많은 에우로페는 온순하고 잘생긴 황소에게 마음을 빼앗겨 황소 목에 화환을 걸어준 뒤 등에 올라탔다. 그렇게 한참을 가 어떤 해안에 도착했는데, 어느새 낯설고 황량한 대륙이었다. 그때 에우로페가 타고 온 황금빛 소는 갑자기 사라지고 눈앞에는 늠름하고 잘생긴 남자 한 명이 우뚝 서 있었다.

다음 날 아침 해가 해안을 붉게 물들이고 거친 바닷바람이 불어오고 파도가 치는 가운데 그녀는 깨어났다. 깊은 슬픔에 빠진 그녀 앞에 문득 아름다운 여신이 하늘에서 내려왔다. 울고 있는 그녀에게 사랑의 여신은 미소를 지으며, 에우로페가 하룻밤을 보낸 그의 정체를 알리고 영광스러운 소식을 전했다.

제우스는 마구잡이로 연애 행각을 벌였다. 그러나 아무리 한때였다 해도 사랑했던 그녀들을 위해 사후에 영광스러운 칭호를 내리거나 그들 사이에 태어난 자녀들의 미래를 해결해줌으로써 그녀들을 위로하고 나름의 대가를 치르곤 했다. 에우로페와의 사랑은 한 대륙에 그녀의 이름을 붙여 기념했고, 그곳이 바로 오늘날의 유럽이다. 천문학자들은 태양계에서 가장 큰 행성인 목성을 제우스의 이름을 따 '주피터'라 했는데, 훗날 목성 주위에 수십 개의 위성이 존재한다는 사실이 발견된다. 이 또한 참 제우스다운 우연이자 필연이 아닐까 싶다.

18세기에 주로 활동한 프랑스 화가 노엘 니콜라 코이플은 성화와 신화 속 이야기를 담은 그림을 많이 그렸다. 43세로 요절했으나 그의 아름다운 그림은 파리의 성당과 베르사유 궁전 등 곳곳에 남아 있다. 수많은 화가들이 암소로 변한 제우스에게 납치된 에우로페를 묘사했는데, 코이플이 그린 이 작품은 마치 천지창조의 한 장면을

보는 듯하다. 순진한 에우로페의 얼굴에는 난생처음 겪는 신비롭고도 경이로운 상황에 대한 두려움이 가득하지만, 하늘과 바다의 온갖 요정들은 마치 결혼식에 참석이라도 한 듯 다양한 방법으로 축복을 전하고 있다. 화면 오른쪽에는 삼지창을 든, 제우스의 동생 포세이돈이 보인다. 화면 중앙에서는 바람의 신 제피로스가 이 기묘한 신랑신부의 행렬에 바람을 불어 길을 터주고 있다.

　자신이 속한 대륙의 기원과 탄생에 대한 화가의 축복과 헌사가 화면 가득한 찬란한 색채를 통해 눈부시게 빛나고 있다. 그러므로 이번에도 우리는, 세상의 역사에 인간의 상상력이 얼마나 아름답게 구현되는지를 다시 한 번 확인하게 되는 것이다.

모든 변화는 아무리 갈망하던 것이라 해도
우리를 조금은 우울하게 만든다.
남겨두고 떠나는 그것도 우리의 일부이기 때문이다.
그러나 새로운 삶을 시작하려면 이전의 삶에 종언을 고해야 한다.

_아나톨 프랑스

근원을 의심하라
내면을 들여다보라
가장 강한 나는 그 안에 있다

렘브란트 반 레인, Rembrandt van Rijn,
팔라스 아테나 Pallas Athena

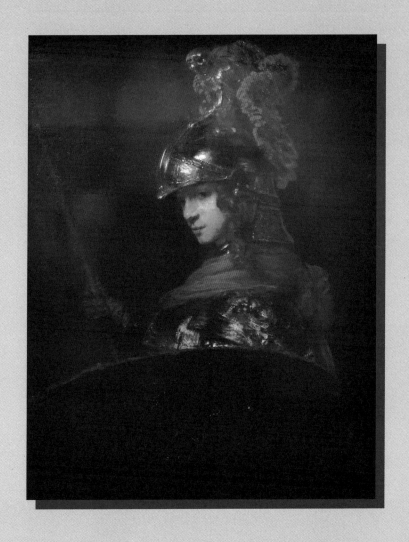

머리를 깨고 나와
지혜를 깨우치다

Rembrandt van Rijn
Pallas Athena

제우스의 아버지는 티탄 신족인 크로노스이며 어머니 역시 같은 티탄인 레아다. 거대한 거인족인 티탄의 크로노스는 아버지 우라노스를 거세해버리고, 제우스가 태어나기 전 자신의 자식 다섯 명을 모두 태어나자마자 삼켜버렸다. 제우스가 태어났을 때 이번에는 레아는 강보 속에 아이 대신 돌멩이를 넣어 이 잔인한 남편에게 건넸고, 진짜 제우스는 외딴 섬에 숨겨져 산양 젖을 먹으며 자랐다.

어른이 된 제우스는 어머니 레아와 손잡고 아버지가 예전에 삼킨 다섯 형제, 즉 헤스티아, 데메테르, 헤라, 포세이돈, 하데스를 토해내게 만들었다. 형제들은 이미 거인인 아버지의 배 속에서 성인이 되

어 있었다. 제우스는 이들과 합심해 잔악한 아버지와 다른 티탄들과 전쟁을 벌여 승리를 거두지만, 자신의 아들이 자기보다 더 강력한 힘을 갖게 되리라는 예언을 듣고는, 그의 첫 번째 아내이자 임신한 메티스를 자기 아버지가 그랬던 것처럼 삼켜버린다.

그런데 이상하게도 배가 아니라 머리에 심한 통증을 느끼고 괴로워하다가, 아들인 대장장이 신 헤파이스토스를 불러 도끼로 자기 머리를 내리치라는 명령을 내렸다. 그가 도끼로 제우스의 머리를 깨자, 그 틈 사이로 갑옷을 입고 창과 방패를 든 여신 아테나가 튀어나왔다.

아테나는 어머니로부터 지혜를 물려받고 아버지로부터 힘과 위력을 부여받았다. 용기와 지혜를 모두 갖춘 신. 수많은 과학기술을 낳았고, 전쟁의 여신이지만 또 다른 전쟁의 신 아레스와는 달리 평화와 인간을 사랑한, 정의로운 전쟁의 신이다. 신화 속 세계에서 아테네는 아레스와의 대결에 늘 승리한다. 선이 악을 언제나 이긴다는 것은 역시 신화 속에서만 가능한지도 모르겠다.

아테나는 하늘거리는 옷차림과 나부끼는 머리카락으로 표현되는 다른 여신들과는 달리 형상과 차림새가 오히려 남성에 더 가깝다. 넓고 번듯한 이마에 차분한 눈빛, 항상 투구를 쓰고 갑옷 차림에 양손에 창과 방패를 들고 완전 무장한 차림이다. 지혜와 용기, 인성과

지식, 체력과 능력을 두루 갖춘 종합형 인재라 할 만한 신이다. 아테나는 여러 면에서 신화 속 여신 가운데 가장 현대적인 면모를 갖추었는데, 온갖 연애와 스캔들이 잠잠할 틈 없던 다른 신들에 비해 늘 고고한 태도를 유지했고 혼인을 하지 않았다. 아테나로서는 신이든 인간이든, 자기 자신보다 강하고 믿음직스럽고 능력 또한 출중한 상대를 만나기란 불가능했을 것이다.

아테나는 사랑에 눈이 멀지는 않았으나, 자존심이 너무 높아 경쟁에서 지는 스스로를 용납하지 못했다. 가장 아름다운 여신을 고르는 파리스의 심판에서 패배한 뒤 오랫동안 한을 품었고, 자신 못지않게 자수 솜씨가 뛰어난 아라크네와 대결을 펼쳤을 때도 아라크네의 뛰어난 직물을 갈기갈기 찢어버렸다. 아테나는 올림포스 산에서 천상의 신들이 정무를 논하는 광경을 고상하게 수놓았지만, 아라크네는 제우스를 비롯해 온갖 신들이 인간계에서 펼치는 방탕하고 세속적이고 천박한 모습을 수놓았기 때문이다. 가장 지적이며 냉철한 여신조차 내면의 콤플렉스를 이겨낼 수 없었으니, 그리스 신화 속 신들은 어쩔 수 없이 인간적인, 너무나 인간적인 존재들이다.

아테나는 인간 영웅들을 아꼈고 그들이 과업을 달성할 수 있도록 적재적시에 나타나 도움의 손길을 아낌없이 내밀었다. 헤라클레스, 페르세우스, 디오메데스 등을 좋아했으나 가장 총애한 자는 오디세

우스였다. 신의 핏줄과 육체적인 능력을 타고난 다른 영웅들에 비해, 오디세우스는 지성과 용기가 탁월한 지혜로운 영웅이었기 때문이다.

빛과 어둠의 대조를 화폭에 아름답게 펼쳐 보인 화가 렘브란트는 지혜의 여신 아테나를 그린 그의 작품 〈팔라스 아테네〉에서 여성 같기도 하고 남성 같기도 한, 성인 같으면서도 소녀 같은 아테나의 다중적인 매력을 고스란히 담아냈다. 늠름한 투구 위에는 아테네가 가장 아끼는 새인 올빼미가 보인다. 아테나가 총애하는 올빼미는 매우 조용하며, 마치 철학자와 과학자들처럼 밤에 주로 활동하기에 이성과 사상을 상징한다. 아테나를 소재로 한 다른 그림들에서는 간혹 수탉이 아테나를 상징하는 동물로 함께 등장하기도 한다. 이 또한 지혜로운 사람은 늘 깨어 있고 방심하지 않는다는 의미를 지니고 있다. 어둑어둑한 색채 때문에 한눈에 알아보기는 힘들지만, 그녀가 든 방패에는 페르세우스가 선물한 메두사의 머리카락, 즉 뱀이 새겨져 있다. 자신만만해 보이지만 교만하지 않은 표정, 차분한 미소와 지적이고 배려가 담긴 시선은 너무나 지혜의 여신답다.

이 그림에 붙은 '팔라스'에는 사연이 있다. 아테나는 거대한 티탄 신족과의 전쟁에서도 아버지 제우스를 도와 가장 용감하게 싸웠는

데, 그 전투에서 날개 달린 거인 팔라스를 죽인 뒤 그 가죽으로 갑옷을 만들어 입고 팔라스의 날개는 자신의 발에 붙였다. 이후로 아테나는 '팔라스 아테나'라고 불리기 시작했다.

아테나는 어쩌면 우리 인간이 이성을 통해 이룰 수 있는 가장 위대하고 가치 있는 일들을 상징하는 존재인지도 모르겠다. 아버지의 머리를 깨고 나온 출생 또한 여러모로 의미심장한 메시지를 던진다. 알을 깨고 나오지 못하면 우리는 새로운 세계를 만날 수 없다는 헤세의 《데미안》에 깃든 철학을, 아테나는 태어나면서부터 동시에 이루어냈다.

지혜의 여신 아테나의 올빼미는
황혼이 되어서야 날아오른다.

_헤겔

지켜야 하는 것
지킬 수 없는 것
그 사이에서 갈등이 피어난다

프란츠 크리스토프 야넥,
제우스와 헤라 Franz Christophe Janneck,
 Jupiter and Juno

질투의 화신인가
가정의 수호신인가

Franz Christophe Janneck
Jupiter and Juno

질투의 화신인 헤라는 순서대로 보자면 제우스의 일곱 번째이자 마지막 아내이지만, 지위로 따지면 첫 번째이기에 올림포스의 영부인, 왕비인 셈이다. 헤라는 동생 제우스가 천하의 바람둥이라는 사실을 너무나 잘 알고 있었지만, 물에 젖은 뻐꾸기로 변신해 품속으로 날아든 그에게 넘어가버리고 성대한 결혼식을 치른다. 그 뒤 그들은 300년 동안 허니문을 보냈다고 한다.

여신 헤라는 티탄의 후예답게 키가 크고 체형이 풍만하며 용모가 단정했다. 온몸에 늘 향기가 흘렀고 머리에는 늘 화환이나 왕비의

관을 썼다. 헤라는 여성과 혼인의 수호신이자 출산을 관장했다. 철저히 일부일처제를 옹호했기에 제우스의 수많은 연인들과 혼외 자식들을 박해하는 등 어쩌면 당연할 수밖에 없는 질투 때문에 제우스와 쉴 새 없이 다투었다. 그러나 세상에서 가장 강한 신인 제우스의 바람기를 막을 수 없음을 깨닫고 대신 그의 연인들과 자식들에게 분풀이를 하곤 했다. 제우스의 이 타고난 바람기 때문에 여동생이자 아내인 헤라는 어쩔 수 없이 질투의 화신이 되고 만 것이다.

아르고스의 왕 이나코스에게 이오라는 딸이 있었는데, 아름답고 착한 성품에 온 백성의 사랑을 한 몸에 받았다. 올림포스의 신들도 연회 중 그녀의 이야기가 나오면 술잔을 멈추고 흐뭇해할 정도였다. 제우스가 그녀를 원하지 않을 리 없었다. 평범한 젊은이의 모습으로 그녀 앞에 나타난 제우스는, 곧 자신의 신분을 밝힌 뒤 숲 속으로 이끌었다. 그러나 설렘보다는 두려움이 더 컸던 이오가 도망치자, 그는 풀밭과 숲을 시커먼 안개로 감쌌다. 겁에 질려 헤매던 이오는 결국 제우스의 품에 안기고 말았다.

헤라는 올림포스 산에서 기묘하게 한 지역만 시커먼 안개로 뒤덮인 광경을 보고는 육감에 따라 그곳으로 내려갔다. 안개가 걷히며 나타난 헤라를 보자 제우스는 당황한 나머지 이오를 흰 암소로 변신시켰다. 헤라는 남편의 해묵은 수작에 속아 넘어가지 않고 더 능청

스럽게 그 암소의 등을 쓰다듬으며 시시콜콜한 대화를 나누었다. 결국 이 흰 소가 마음에 든다며 데려가겠다고 선포하고, 제우스는 어찌할 도리가 없었다.

헤라는 백 개의 눈을 지닌 아르고스에게 암소로 변한 이오의 감시를 맡겼다. 아르고스는 잘 때만 두 눈을 감고 나머지 98개의 눈은 여전히 뜨고 있는 괴물이었다. 그러자 제우스는 아들인 전령의 신 헤르메스를 몰래 불러 아르고스를 퇴치하라고 지시를 내린다. 지혜로운 헤르메스는 일단 시링크스를 연주해 아르고스의 환심을 샀고, 갈대로 변한 시링크스의 아름다운 이야기를 들려주어 그를 잠재운 뒤 칼로 그의 머리를 뱄다. 아르고스의 백 개의 눈은 나중에 헤라를 상징하는 공작새의 꽁지깃에 장식되었다고 한다.

그러나 헤라는 이번에는 등에를 보내 암소가 된 이오를 괴롭힌다. 이오는 가려움을 견디다 못해 온 세상을 미친 듯 뛰어다녔고, 그러다가 이오가 건넌 바다가 오늘날 '이오니아' 해가 되었다. 이오가 이집트까지 오자 제우스는 결국 헤라에게 잘못을 인정하고 다시는 만나지 않겠다고 맹세를 한다. 헤라는 그의 맹세를 이번에도 믿을 수는 없었으나 이 정도 선에서 용서할 수밖에 없었다.

제우스의 또 다른 연인, 아름다운 소녀 칼리스토 또한 비슷한 이

유로 흉측한 곰으로 변해버리고 말았다. 나중에 이 칼리스토와 제우스 사이에 태어난 아들인 아르카스가 자라서 사냥에 나섰다가, 제 어머니인 줄을 몰라보고 곰으로 변신한 어머니에게 창을 던져 죽일 뻔하기도 했다. 헤라는 달의 여신이자 사냥의 여신인 아르테미스에게 이 칼리스토를 죽일 것을 지시하기도 했다. 제우스는 결국 이 칼리스토 모자를 하늘로 올려 큰곰자리와 작은곰자리로 만들어 헤라로부터 영원히 떨어뜨려 놓았다.

오스트리아 출신 화가 프란츠 크리스토프 야네크가 그린 헤라와 제우스는 절제된 화면 안에 헤라와 제우스의 다양한 상징을 고스란히 보여주고 있다. 제우스를 상징하는, 지혜롭고 위풍당당한 새 독수리는 두 신의 가운데에 또아리를 틀고 있다. 아름답고 화려하며 '아르고스의 눈'을 깃털에 장식한 헤라의 새, 공작은 우측 상단에 자리한다. 헤라의 화사한 옷차림에는 아프로디테의 허리띠가 그 빛과 매력을 더하고 있다. 최고신 제우스조차 아내 앞에서는 늘 쩔쩔매고 무릎을 굽힌 자세에 표정마저 비굴해 보인다. 묘하게 두 신을 닮은 오른쪽의 두 아이는, 마치 오누이로서 어린 시절을 함께 보낸 제우스와 헤라를 표현한 듯하다.

헤라는 로마 신화에서는 '유노'라 불리는데, 오늘날 영어에서 6월

을 뜻하는 단어 June이 여기에서 왔다. 서양에서는 6월이 결혼의 달인 이유가 여기에 있다. 헤라가 결혼과 가정의 수호신이기 때문이다.

가정을 수호하는 자와 끊임없이 집 밖으로 나도는 자 가운데 과연 누가 더 승리자라고 할 수 있을까? '부부싸움은 칼로 물 베기'라는 말은 천상의 신들에게도 고스란히 적용되는 말이 아닐 수 없다. 사랑과 질투, 결혼과 외도, 믿음과 배신이라는 문제는 신화의 시대부터 지금까지, 정답도 해답도 없다. 그저 인생의 다른 부분들이 그러하듯, 맞닥뜨리면 견디고 극복해내고 적응하는 수밖에는.

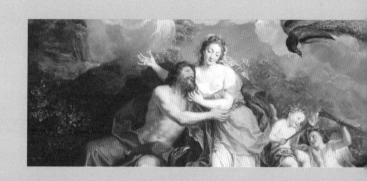

빛을 퍼뜨리려면 두 가지 방법이 있다.
스스로 촛불이 되거나 촛불을 비추는 거울이 되어야 한다.

_이디스 워튼

아름다움은 강하다
그러나 사랑이야말로
모든 것을 지배한다

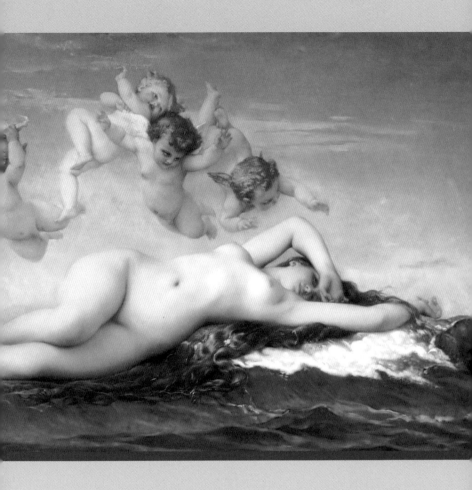

알렉상드르 카바넬,
아프로디테의 탄생

Alexandre Cabanel,
The Birth of Venus

사랑은
모든 것을 이긴다

Alexandre Cabanel
The Birth of Venus

올림포스 산에서는 제우스가 번개와 벼락으로 세상을 지배하지만, 인
간 세상에서는 사랑의 신이 욕정으로 인간들을 지배한다. 과연 어떤
힘이 더 세다고 할 수 있을까?

가장 아름답고 어쩌면 가장 힘이 센 신 아프로디테는 사랑과 미의
여신이자 봄과 생명의 신이기도 하다. 미모, 쾌락의 여신뿐만 아니
라 황금의 여신, 들판의 아프로디테라고도 불린다.

제우스와 그의 딸인 바다의 여신 디오네 사이에서 태어났다는 설
도 있고, 키프로스 근처 바닷가의 물거품에서 태어났다고 한다. 발
밑에 거대한 조개껍데기를 딛고 손으로 반짝이는 긴 금발머리를 쓸

어 넘기며 바닷물 속에서 세상에서 가장 아름다운 존재가 서서히 솟아오르는 광경이라니. 수십 명의 천재 화가들이 화폭에 담아내지 않고서는 견디지 못할 명장면일 것이다.

　아프로디테는 늘 화려한 꽃에 둘러싸인 채 미와 우아의 여신과 숲속의 요정들을 대동하고 등장한다. 그녀는 모든 그림에서 거의 다 옷을 걸치지 않거나 입더라도 고작 얇은 베일인 케스토스나 허리띠 정도를 걸친 모습일 뿐이다. 그 옷을 입은 사람은 매력이 증폭된다는 마법의 옷이다. 바람둥이 제우스를 남편으로 둔 헤라조차 아프로디테의 허리띠를 빌려 제우스를 유혹했을 정도이니.
　아프로디테는 타고난 아름다움 말고는 제대로 해내는 게 그리 많지 않은 신이다. 게으르고, 용감하지도 않고, 지혜롭지도 못하고, 의리도 없다. 심지어 사랑의 신이지만 자신의 사랑조차 마음대로, 제대로 운용하지 못한다. 그런데 인기는 신화 속에서도 오늘날 사회에서도 최고 순위를 달리고 있으니, 정말 아름다움이란 힘이 세고 인간은 시각이라는 감각 앞에 고스란히 무너져버리는 나약한 존재다.

　이처럼 모든 것을 덮어버리는 절대적인 미모와 매력을 지닌 아프로디테가 가장 못생긴 신인 불의 신 헤파이스토스의 아내가 되었다는 건 참 재미나고 한편 있을 법한 반전이다. 제우스와 헤라의 아들

로, 영특하고 누구보다 손재주가 뛰어났던 헤파이스토스가 아프로디테에게 문제의 마법 허리띠를 만들어 선물했기에 그녀가 그의 청혼을 받아들였다는 설도 있다.

아프로디테는 그러나 마치 여성으로 태어난 제우스처럼, 신과 인간을 가리지 않고 수많은 남성들과 사랑을 나누었고 수많은 자식을 두었다. 그녀가 낳은 자식 가운데 가장 유명한 신 에로스 역시 남편인 헤파이스토스가 아니라 가장 큰 스캔들의 주인공이었던 전쟁의 신 아레스와의 사이에서 태어났다. 어머니를 쏙 빼닮은 외모와는 달리 짓궂고 위험한 장난을 많이 쳐 많은 이들을 고통스럽게 만든 점은 아버지의 천성을 닮아서인지도 모르겠다.

헤파이스토스는 아프로디테의 사랑을 쟁취할 때에도 자신의 손재주를 백번 활용했지만, 아프로디테의 사랑을 발각할 때에도 그 재주를 고스란히 써먹었다. 아레스와 아프로디테의 애정행각을 목격한 아폴론이 헤파이스토스에게 귀띔을 하자, 분노한 헤파이스토스는 침대에 미리 보이지 않는 그물을 설치해두고 집을 비운다. 욕정에 사로잡힌 아레스와 아프로디테가 바로 그 침대에서 뒹굴자마자 그 그물은 벌거벗은 그들의 몸을 포박한다. 그 장면은 올림포스의 모든 신들 앞에 생중계되었고, 아레스는 그날 이후 오랫동안 칩거에 들어가고 말았다.

그러나 아프로디테는 오히려 당당했다. 처녀의 샘이 있는 키프로스 섬으로 가서, 다시 처녀로 거듭나게 해주는 그 샘에 몸을 씻고 마치 보란 듯 더더욱 아름다움을 가꾸었다. 모든 사랑 앞에서 늘 떳떳했고 한순간도 사랑 없이는 살아가지 못했다는 점이야말로 그녀가 진정한 사랑의 여신이라는 증거가 아닐까.

1820년경 그리스 에게 해의 밀로 섬에서 거대하고 아름다운 여자 조각상이 발견된다. 훗날 '밀로의 비너스'라 불리는 이 조각상이 사랑의 여신 아프로디테라는 증거는 전혀 없다. 그러나 이 조각상은 해부학적으로 가장 이상적인 신체의 황금비율을 담고 있기에, 결국 비너스라는 이름만이 어울리게 된 것이다.

태생적으로 미를 더더욱 신봉할 수밖에 없는 수많은 화가들이 아프로디테의 다양한 장면을 담아냈다. 그 가운데 프랑스 화가 알렉상드르 카바넬이 그린 〈비너스의 탄생〉은 눈앞에서 살아 숨 쉬는 듯한 아름다움의 극치를 보여준다. 바다의 거품보다 더 하얗고 순결해 보이는 처녀의 피부와 자태, 세상을 처음 접하는 양 이제 잠에서 깬 듯한 몽롱한 표정에는, 청순과 관능을 모두 지배하는 아프로디테의 영혼과 절대미가 고스란히 드러나 보인다.

사랑의 여신은 사랑에 관한 한 싫증을 느껴본 적이 없고 매번 사랑할 때마다 뜨겁고 열정적이었으며, 보통 인간들과 마찬가지로 사

랑에 웃고 또 사랑에 울었다. 사랑에 빠진 인간들을 너무나 사랑했던 그녀는 피그말리온과 파리스에 이르기까지, 사랑을 애원하는 이들의 소원이라면 무조건 들어주곤 했다.

사랑의 여신마저 지배하는 사랑의 힘이란! 얼마나 거대하고 위대한지, 그 끝은 어디까지일지 짐작조차 할 수 없다.

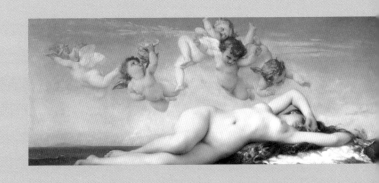

한 사람이 또 다른 한 사람을 사랑한다는 것.
그것은 아마도 우리 인간에게 주어진
가장 어려운 마지막 시험이다.
다른 모든 일을 그저 사랑을 위한 준비일 뿐.

_라이너 마리아 릴케

이성주의자는 인생을 깨닫고
비관주의자는 인생을 외면하고
낙천주의자는 인생을 즐긴다

클로드 로랭,
아폴론과 헤르메스가 있는 풍경

Claude Lorrain,
Landscape with Apollo and Mercury

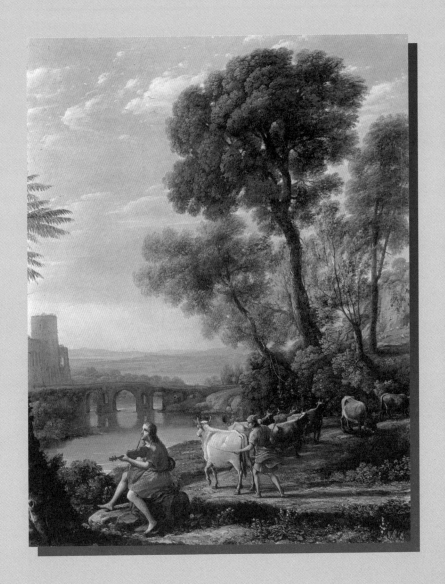

차마 미워할 수 없는
악동 심부름꾼

Claude Lorrain
Landscape with Apollo and Mercury

자유롭고 발 빠르고 어딘가 모르게 서민 같은 기질이 넘쳤던 신, 올림
포스의 메시지를 전하는 역할을 수행했던 심부름꾼 신 헤르메스의 이
미지이다. 그는 역시나 제우스의 아들로, 별의 여신 마이아가 낳았다.
헤르메스는 바람과 함께 몸이 빠르게 자랐고 특히 지혜과 사고력이
무척 빨리 발달해서, 어느 날 스스로 강보를 풀고 걸어 나왔다. 그러
고는 지나가는 거북 한 마리를 잡아 등딱지를 떼어낸 뒤 새끼양의 창
자로 만든 줄을 일곱 개 달아서 세상 최초의 현악기인 리라를 발명했
다. 그렇게 만든 리라의 아름다운 선율을 타고 세상 이곳저곳을 가벼
운 발걸음으로 돌아다녔다.

그는 태양신 아폴론의 소 50마리를 훔치기도 했는데, 행적을 들키지 않으려고 소들을 뒷걸음질로 걷게 한데다가, 나뭇가지와 껍질을 자기 발에 묶었다. 아폴론이 겨우겨우 그를 쫓아오자 헤르메스는 소 떼에 대해 자기는 모르는 일이라며 변명과 발뺌으로 일관했지만, 결국 아버지인 제우스 앞에서 삼촌뻘인 아폴론과 함께 재판을 받게 된다. 들자하니 아들의 재주와 지혜가 훌륭해 기뻤던 제우스는 오히려 아폴론을 꾸짖으며 헤르메스의 편을 들어주었다.

영리하게도 아폴론과 사이가 틀어져봐야 손해라는 사실을 간파한 헤르메스는 음악의 신인 아폴론에게 리라를 선물로 주었다. 그 소리에 푹 빠진 아폴론은 그날 이후 손에서 리라를 내려놓지 못하게 되고 말았다. 그리고 아폴론은 선물에 대한 보답으로 두 마리 뱀이 감긴 지팡이를 헤르메스에게 건낸다. 재물과 꿈을 주관했고 최면까지 가능했던 이 지팡이는 현대에 와서 의학을 상징하는 중요한 아이콘이 되었다. 제우스는 헤르메스에게 날개 달린 모자 '페타 소스'와 날개 달린 신발 '탈라리아'를 주었다. 날개 달린 신발은 실은 헤르메스의 발명품 중 하나였다. 그는 이 세계 최초의 운동화를 신고 하늘, 지상, 명계의 구분 없이 자유로이 날아다니곤 했다.

그렇게 헤르메스는 제우스의 전용 심부름꾼이 되었고 이후 명계의 왕 하데스의 우편배달부 역할도 겸했다. 그때부터 그는 신과 인

간, 삶과 죽음 그리고 현실과 꿈 사이에서 심부름을 시작했고 심지어 망자의 혼을 지옥까지 인도하는 업무까지 수행했다. 일종의 저승사자 역할이었다.

이렇듯 헤르메스는 교통, 무역, 스포츠, 여행 등의 분야까지 관장하는 신이다. 도둑과 사기꾼의 수호신이기도 하다. 그는 자신의 순발력과 재간을 과시하고자 포세이돈의 삼지창, 아레스의 검, 헤파이스토스의 부집게, 아프로디테의 마법 허리띠 등 다른 신들의 귀중품을 훔치고 또 돌려주곤 했다.

지략이 뛰어난 헤르메스는 제우스가 다른 여자에게서 낳은 자식이라면 무조건 미워했던 헤라에게조차 미움받지 않았다. 심지어 그는 자신을 헤라와 제우스의 아들인 전쟁의 신 아레스라고 속이며 헤라의 젖을 먹고 자라기까지 했다.

푸생과 함께 17세기 프랑스 회화를 대표하는 화가이자 판화가인 클로드 로랭은 코로와 터너 등의 작품에까지 깊이 영향을 미쳤다. 그는 아폴론과 헤르메스의 한가롭고도 우스꽝스러운 한때를 멋진 풍경화와 함께 그려냈다.

날씨 좋고 한가로운 한때, 스스로의 음악과 연주에 취한 음악과 예술의 신 아폴론은 등 뒤에서 무슨 일이 벌어지고 있는지 전혀 눈치채지 못하고 있다. 실은 꽤 가까운 거리처럼 보이지만, 조금 더 자

세히 살펴보면 원근법에 따라 헤르메스가 이미 어느 정도 소매를 몰고 가버린 상황임을 파악할 수 있다. 삼촌과 조카의 첫 만남치고는 참으로 얄궂은 상황이 아닐 수 없다.

그렇게 기묘한 인연의 시간이 흐른 뒤, 한번은 문제의 아프로디테와 아레스가 침대에 묶여 공개되는 스캔들을 치르던 날, 아폴론이 헤르메스에게 이 상황을 어떻게 생각하냐고 물었다. 그러자 그는 피식 웃으면 가볍게 대답했다.

"세상에서 가장 아름다운 사랑의 신과 함께 침대에 묶일 수 있다면야, 한 가닥이 아니라 세 가닥일지라도, 세상 모든 여신들이 옆에서 내 꼴을 구경하더라도 결코 후회하지 않겠지!"

이 대답에 함께 자리한 신들은 저도 모르게 고개를 끄덕이며 폭소를 터뜨릴 수밖에 없었다.

아프로디테는 이러한 위기 상황에서 자기 편을 들어주며 분위기를 전환시킨 헤르메스에 대한 보답으로 그에게 남녀 양성을 지닌 헤르마프로디토스를 낳아주었다고 한다.

이렇듯 언변과 거래에 능하고, 마음마저 늘 가벼웠던 그는 참으로 현대적인 유형의 신 가운데 하나라 하겠다. 날개 달린 모자, 날개 달린 신발, 손에는 뱀 지팡이를 든 그는, 젊고 건장하며 날렵한 현대 청년의 이미지를 고스란히 상징하고 있다.

헤르메스의 낙천성과 바로바로 훌훌 털어버릴 수 있는 능력, 몸뿐만 아니라 마음마저 가볍게 비울 수 있는 그 능력이야말로 그를 수많은 신과 인간 사이를 자유롭게 오갈 수 있게 한 진정한 힘이 아니었을까.

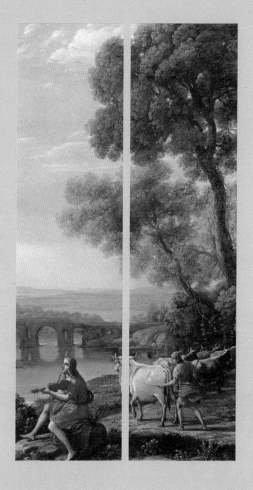

별들의 비밀을 밝혀낸 자,
미지의 땅을 향해 배를 저어 나간 자,
인간의 영혼에 새로운 낙원을 연 자 가운데
비관주의자는 단 한 명도 없었다.

_헬렌 켈러

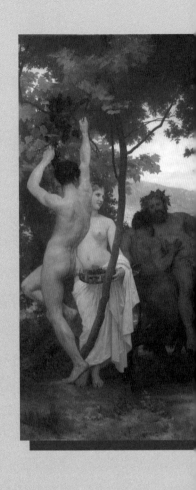

예술의 길에 발을 디디면
그 누구도 그 이전의 삶으로
되돌아갈 수 없다

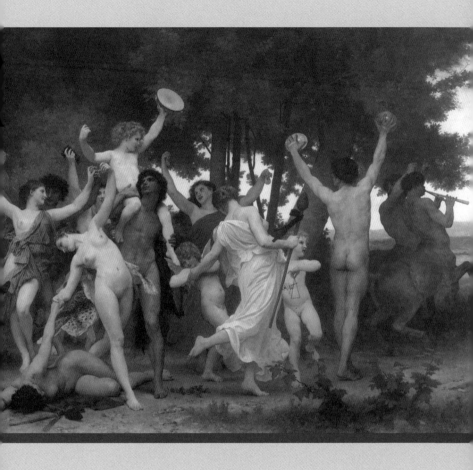

윌리앙 아돌프 부그로,
디오니소스의 청춘

William Adolphe Bouguereau,
The Youth of Bacchus

예술과 학문,
그 영감의 시작

William Adolphe Bouguereau
The Youth of Bacchus

오늘날, 창조를 업으로 삼는 작가와 예술가들에게는 생명과도 같은 이름, 영감을 주는 존재가 곧 뮤즈이다. 그리스 신화에서 뮤즈는 문학과 예술의 여신 아홉 명을 통칭하는 이름으로, 제우스와 기억의 여신 므네모시네의 결합으로 탄생한 존재들이다. 므네모시네는 12명의 거대한 티탄 신 중 하나로, 제우스의 고모 내지는 이모이자 다섯 번째 아내이기도 하다.

므네모시네는 제우스와 9일을 함께 보내고 9명의 뮤즈를 낳았다. 문학과 예술을 관장하는 뮤즈의 어머니로서, 그 어떤 문학과 예술의 창조도 '기억'을 떠나서는 이루어질 수 없음을 의미한다. 기억이란

곧 영감의 어머니인 것이다.

아홉 뮤즈의 이름은 각각 칼리오페, 클레이오, 에우테르페, 테르프시코레, 에라토, 멜포메네, 탈레이아, 폴리힘니아, 우라니아 등이다. 모두 아름다운 외모에 달콤한 목소리를 지닌 젊은 여성들이다. 각각 손에 서판과 펜, 플루트와 리라, 희극과 비극의 가면, 천구와 컴퍼스 등을 들었고, 서사시, 역사, 음악, 희극, 비극, 춤, 서정시, 송가, 천문 등 아홉 개 영역을 나누어 관장한다.

뮤즈 여신들과 술의 신은 한때 매우 밀접한 관계를 유지했는데, 일부 신화에서는 심지어 뮤즈가 술의 신 디오니소스의 유모이며 각지를 떠돌 때 동행했다고 한다. 그때 뮤즈 여신들은 전혀 이성적이지 않았고 광적이며 폭풍우 같았으며 술의 신이 벌인 광란의 축제에 자주 모습을 드러냈다. 그러다 아폴론이 뮤즈 여신들의 수장이 되어 관리를 시작하면서 점차 숙녀로 거듭났다고 한다. 그들은 아무런 근심 걱정 없이 즐기며 문장으로 도리를 확실히 밝히며 세상을 교화했다. 이러한 변화는 곧 문학과 예술이 종교, 제사와 마법으로부터 분리되었음을 반영하는 바이다.

유명한 바다의 마녀 세이렌은 뮤즈 여신 가운데 멜포메네의 딸이다. 유명한 '스핑크스의 수수께끼' 또한 바로 뮤즈 여신들이 만들어

냈다고 하는데, 뮤즈 여신들은 그들의 지혜와 능력을 통해 어느 정도 인간을 유혹하고 골탕 먹이는 재미를 느끼기도 했던 모양이다.

아홉 뮤즈는 모두 음악과 춤을 사랑했고 올림포스에서 신들의 연회가 열릴 때 흥을 돋우는 역할 외에도 간접적으로 인류에게 즐거움과 위로를 가져다주었다. 뮤즈는 시인에게 영감을 부여하고 아폴론과 함께 예술가를 양성하고 그들의 수호신 역할을 수행했다. 온 산천조목과 님프들의 영혼을 뒤흔든 오르페우스가 바로 칼리오페 뮤즈의 아들이다.

뮤즈 여신들은 기본적으로 고상하고 정숙했지만 가끔 도를 넘은 행동을 할 때가 있었는데, 평범한 인간들이 그녀들의 허영심을 자극할 때면 그랬다. 유명한 음유시인이자 리라 연주에 능통했던 타미리스는 오만하고 경박하여, 뮤즈 여신들을 찾아가서는 실력을 겨루자며 도전장을 내밀었다. 뿐만 아니라 만약 자신이 지면 신체의 모든 것을 내줄 것이고, 대신 자신이 이기면 아홉 명의 뮤즈 모두 자신의 애인이 되어야 한다는 지나친 조건을 내걸었다. 분노한 뮤즈들은 결국 타미리스를 이겼고, 오만한 그를 장님으로 만든 뒤 목소리와 연주할 수 있는 능력마저 빼앗아버렸다. 결국 그에게는 낡은 리라만이 남았다.

프랑스의 신고전주의 화가 윌리앙 아돌프 부그로가 그린 〈디오니소스의 청년 시대〉는 디오니소스 축제가 벌어지고 있는 광경을 커다란 화폭에 생생히 담아낸 작품이다. 부그로는 자신이 다루고자 하는 주제에 대해 완전히 익히고 습득한 다음에야 작업에 착수할 정도로 철저하고 성실한 화가였다고 한다. 그는 당대에도 프랑스와 미국에서 큰 인기를 얻으며 풍족하게 생활했다.

　그는 19세기 후반에 활동했던 대부분의 작가들과 마찬가지로 형식과 기법 면에서 매우 엄격하고 신중했다. 그런 그에게 인상주의 화가들의 작품은 채 완성되지 못한 미완의 스케치와 다를 바 없었다. 아이와 어른, 남자와 여자, 신과 인간 모두 헐벗은 채 춤과 노래와 술에 취한 광기 어린 현장을 묘사한 그림에서조차, 광기와 자유로움보다는 절대미와 완벽한 구도, 균형 감각이 더욱 돋보이는 이유일 것이다.

　얼어붙어 있던 대지는 축제를 통해 새 봄을 맞이하고 또다시 한 해의 결실을 생산하기 위해 기지개를 편다. 음악과 춤, 자유로운 영혼들이 함께하는 이러한 현장에 뮤즈들이 불참한다면 그것은 직무 유기와 다를 바 없다.

　예술과 학문은 인간을 사로잡고 그 길로 유혹한다. 그 길에 발을 디딘 인간은 다시는 예전의 삶으로 돌아갈 수 없다. 수많은 인간들

이 영혼을 뮤즈들에게 사로잡힌 대가로 예술과 학문은 그 깊이와 넓이를 더해갈 수 있었다.

수많은 뱃사람을 침묵의 바다 깊이 수장시킨 세이렌의 노랫소리처럼, 이미 주의하고 있다 해도 결국 빠져들고야 마는 마력 뒤로 아홉 명의 여신들이 미소를 띤 채 서 있을 것이다.

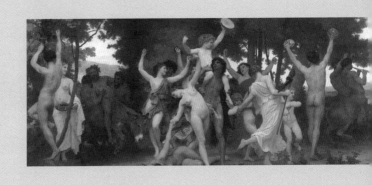

음악이 없는 삶은 그릇된 삶이다.
음악이 없는 삶은 유배된 삶이기도 하다.

_프리드리히 니체

광기와 열정
예술과 영감 사이
한 잔의 술이 흐른다

존 윌리엄 고드워드,
디오니소스의 여사제

John William Godward,
A Priestess of Bacchus

관대하고도 잔인한,
술을 닮은 최고의 술꾼

John William Godward
A Priestess of Bacchus

술의 신 디오니소스의 아버지는 역시나 제우스이지만 어머니 세멜레는 여신이 아니라 인간이었다. 세멜레는 테베를 세운 카드모스와 하르모니아의 딸이었는데, 하르모니아는 바로 미와 사랑의 여신 아프로디테와 전쟁과 파괴의 신 아레스 사이에서 태어났다. 미의 유전자를 고스란히 물려받은 세멜레가 바람둥이 제우스의 눈에 띄지 않을 리 없었다. 그리고 이번에도 여지없이 헤라는 질투를 못 이겨 세멜레를 파국으로 이끌 계략을 세웠다.

세멜레의 유모로 변신한 헤라는 교묘한 말로 세멜레의 호기심을 부추긴다. 그녀가 사랑에 빠진 신이라는 자에게 증거를 보여달라고

해 확인해봐야 하지 않겠느냐고. 그 말에 솔깃한 세멜레는 제우스를 만나자 소원을 들어달라고 했고, 제우스는 스틱스 강을 걸고 흔쾌히 승낙했다. 그러자 세멜레는 그에게 본모습을 보여달라고 말했다.

제우스는 맹세를 후회했지만 스틱스 강을 두고 한 맹세는 설령 신이라도 어겨서는 안 되는 것이었다. 거대한 천둥과 번개에 둘러싼 제우스의 본모습을 마주하자, 세멜레는 순식간에 불에 타 곧바로 한 줌의 재가 되고 말았다. 제우스는 그 잿더미에서 세멜레가 임신한 태아를 꺼내어 자신의 넓적다리에 넣고 꿰맸다. 그렇게 몇 개월이 지난 뒤 디오니소스가 태어났다.

제우스는 태어난 아이를 몰래 뉘사 산의 요정들에게 맡겨 키웠다. 그곳에서 디오니소스는 향긋하고 달콤하며 피로를 해소시키고 걱정마저 잊게 해주는 신비로운 액체, 포도주를 만들어냈다고 한다.

그러나 헤라의 저주와 박해는 세멜레가 죽은 뒤로도 끝나지 않았다. 디오니소스가 아름다운 미소년으로 성장해 인간 세계로 돌아오자, 헤라는 그에게 '광기'를 불어넣었다. 디오니소스는 고향을 떠나 오랫동안 이집트, 시리아 등 온갖 타향으로 미친 듯 떠돌아다녔다. 신들의 어머니인 레아가 그 병과 저주를 치료해준 뒤, 디오니소스는 포도와 술의 신을 자처하며 이집트에서 인도에 이르기까지 포도 재배와 술 빚는 기술을 전파했다. 헤라가 불어넣은 광기가 아직 가

시지 않았던지, 그는 곳곳에서 음악과 춤, 술과 욕망이 어우러진 광란의 축제를 벌이곤 했다. 방탕하고 난잡한 이 축제에서 그를 추종하던 여자 신도들은 술에 취하면, 소나 양 같은 가축을 산 채로 찢어 날것으로 삼켰을 정도로 광적인 모습을 보였다고 한다.

어느 날 티레니아 해의 해적 한 무리가 디오니소스를 고귀한 왕자로 착각해 엄청난 금액의 몸값을 상상하며 납치한 적이 있었다. 디오니소스는 마치 술에 취한 듯, 전혀 놀라지 않고 여유로운 미소를 지었다. 그러자 그의 손목에 채운 수갑은 저절로 벗겨졌다. 게다가 배의 돛을 올리자 더욱 이상한 광경이 펼쳐졌다. 바다에서 광풍이 휘몰아치는데도 배는 전혀 움직이지도 않고, 향긋한 포도주가 배에 흘러넘치고 푸른 포도 덩굴이 온 배를 뒤덮었다. 그러곤 디오니소스가 갑자기 사자로 변했고 놀란 해적들은 바다로 뛰어들어 돌고래가 되어버렸다. 오직 디오니소스에게 친절했던 선량한 키잡이만이 형벌을 면했다.

디오니소스는 특유의 사랑스러움과 여유와 낙천성으로 인해 고향 테베에서 백성들로부터는 큰 환영을 받았으나 가문에서는 당연히 그를 견제했다. 디오니소스의 이모들은 그가 제우스의 아들이 절대 아니라는 헛소문을 퍼뜨렸고, 외사촌 형제이자 테베의 왕인 펜테우스는 디오니소스와 그의 추종자들이 여는 축제와 의식을 금지해버

렸다. 그러자 서글서글하던 디오니소스는 잔인한 복수를 계획했다.

그는 이모들과 테베의 여인들을 술에 취해 광적인 상태에 빠지게 한 뒤 산으로 가 축제를 열도록 했다. 그리고 펜테우스를 부추겨 여인으로 변장시킨 뒤 높은 나무 위에서 그들을 염탐하게 만들었다. 광기에 사로잡힌 펜테우스의 어머니와 이모들은 그를 멧돼지로 착각해 나무를 뿌리째 뽑아버렸다. 그가 어머니를 외쳐 불렀으나 광기에 빠진 어머니는 아들을 알아보지 못하고, 이모들과 함께 달려들어 그를 갈기갈기 찢어버리고 말았다. 아들의 머리를 멧돼지 머리로 착각하고 술의 신의 지팡이를 꽂은 채 테베로 돌아오는 아가우에를 묘사한 그림을 흔히 만나볼 수 있다. 디오니소스는 이처럼 술로써 고향에서 권력을 쟁취하게 되었다.

디오니소스는 한편 자신에게 도움을 준 사람에게는 아무리 작은 은혜라 해도 크게 보답했다. 프리지아의 왕 미다스가 그를 환대해주자, 손에 닿는 모든 걸 황금으로 만드는 능력을 그에게 선사했을 정도였다. 한없이 여유롭고 자애로우면서도 한순간 잔혹해지는 면모는, 술에 지배될 때 인간들이 보이는 모습과 다를 바 없는 것이었다. 참으로 술의 신다운 특성이라 하지 않을 수 없다. 태양신의 정신과 함께 그리스 정신의 또 다른 한 축을 이루는 디오니소스의 정신은 비이성주의와 도취, 열광을 상징하기도 한다. 이는 균형과 질서

를 통해 표현되는 예술의 내면에 속하는, 또 다른 열정과 영감을 떠올리게 만든다.

영국 화가 존 윌리엄 고드워드가 그린 〈디오니소스의 여사제〉는 디오니소스의 신전을 지키고 그 축제를 관장하는 젊은 여사제를 담은 작품이다. 지중해의 청명한 바다를 배경으로, 아마 다른 사람들은 축제에 한창인 모습이다. 중책을 맡은 여사제는 사람들의 눈을 피해 대리석 의자에 앉아 한가로이 휴식을 취하면서도, 디오니소스를 상징하는 솔방울 지팡이를 유심히 바라보고 있다. 여사제가 머리에 두른 담쟁이 덩굴 화환 또한 디오니소스가 늘 쓰던 것이다. 포도주 빛깔과 꼭 닮은 허리띠를 맨 아름다운 사제는 이제 곧 다시 축제의 현장 속으로 들어가 함께해야 할 운명이다.

고드워드는 이 작품처럼 고전미와 우아함을 주제로 한 그림들로 유명하다. 그는 19세기 말부터 빅토리아풍 신고전주의 양식의 그림을 그렸는데, 당시 부각되던 인상주의 화가들과 모더니즘 예술가들로부터 고리타분한 미술이라는 비난을 받았다. 그는 60세를 갓 넘긴 나이에 생활고와 우울증에 시달려 자살을 선택하고야 만다.

헤라가 디오니소스에게 불어넣은 광기가 예술가에게도 전염된 것일까?

오직 열정만이,
위대한 열정만이 우리의 영혼을 드높여
위대한 무언가를 이루게 한다.

_드니 디드로

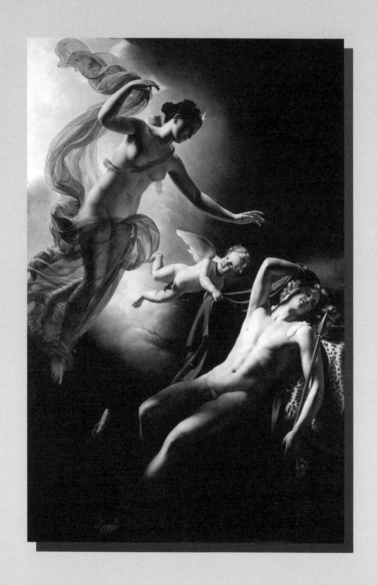

이별보다 잔인한
사랑보다 뜨거운
그것은 희망

차가운 달빛에
가려진 열정

Jérôme-Martin Langlois
Diana and Endymion

아르테미스는 달과 사냥의 여신이다. 밤에는 초승달 모양의 왕관을 쓰고 희고 긴 드레스를 입고 손에는 횃불을 들고 나타난다. 낮에 사냥할 때에는 몸에 은색 활을 차고 붉은색 암사슴이 끄는 황금전차를 몰고 나타나며, 사냥개들이 그녀를 앞서 길을 연다.

아르테미스는 태양의 신 아폴론과 쌍둥이로 태어난 누나이다. 제우스가 사촌 레토와의 사이에 아이를 잉태하자, 질투에 가득 찬 헤라는 레토가 대지에서 출산하지 못하도록 방해한다. 출산 예정일이 지났어도 해산하지 못하고 극심한 고통에 시달리던 레토는 결국 델로스 섬의 종려나무 아래에서 아르테미스와 아폴론을 낳는다.

힘들었던 출생 과정은 아르테미스의 성격에 큰 영향을 미쳤다. 그녀가 세 살 때 아버지 제우스가 소원을 말해보라고 하자, 아르테미스는 영원한 처녀성, 화살통 그리고 인간 세상과 멀리 떨어진 숲 속을 선택했다. 그래서 아르테미스는 올림포스 산에서 영원한 처녀 신세 명 중 한 명이며, 처녀의 순결과 여성의 출산을 보호하는 수호신이기도 하다.

이 달의 여신은 고결한 신분과 아름다운 미모에 활 쏘는 능력까지 갖추었기 때문에, 성격도 강인하고 엄격하며 무례함을 참지 못하고 쉽게 진노했다. 자신이 목욕하는 장면을 우연히 훔쳐 본 사냥꾼 악타이온을 사슴으로 변신시켜, 그가 애지중지하던 사냥개들이 그를 갈기갈기 찢어버리도록 한 형벌을 내렸다. 포세이돈의 쌍둥이 아들이 올림포스로 쳐들어 와 아르테미스와 헤라를 차지하겠다고 큰소리를 치자, 그녀는 속임수를 써 두 형제가 서로에게 창을 던지도록 유혹했고 결국 형제는 서로의 가슴에 창을 맞아 즉사했다.

테베의 왕비 니오베에게는 아들이 일곱, 딸이 일곱 명이었다. 그녀는 여신 레토는 겨우 자식을 두 명 두었으나 자신은 그 일곱 배를 두었다는 오만한 말로 신의 분노를 샀다. 아폴론과 아르테미스는 그들의 주무기인 화살로 니오베의 일곱 아들을 먼저 겨눠 죽이고, 딸들마저 활로 쏘아 죽여 어머니 레토를 대신해 잔인한 복수를 실현했

다. 그 자식들을 모두 죽이고 막상 이 참극을 부른 장본인인 니오베를 살려둔 것은 더 잔혹한 처사였다. 고통을 견디다 못해 테베의 왕 암피온은 스스로 죽음을 택하고, 니오베는 절망적인 슬픔에 빠져 결국 차디찬 돌로 굳어지고 말았다.

어쩌면 달빛처럼 차가운 복수에 대한 형벌을 받은 것일까. 아르테미스는 열정적인 두 번의 사랑에 빠졌으나 그 끝은 모두 비극으로 마무리되었다. 아르테미스는 포세이돈의 아들인 사냥꾼 오리온과 사랑에 빠지자 그 사랑에 반대했던 아폴론은 계략을 세웠다. 어느 날 포세이돈의 아들답게 바다에서 능숙히 수영하고 있는 오리온을 본 아폴론은 누나의 승부욕을 자극했다. 아르테미스가 아무리 실력이 좋아도 저 바다의 검은 점은 맞힐 수 없을 거라고 비아냥댄 것이다. 여신이 온 힘과 마음을 다해 집중해 날린 화살은 오리온의 머리를 한 방에 관통하고 말았다. 아르테미스는 자신이 죽인 연인을 하늘의 별자리로 만들었고, 그렇게라도 영원히 곁에 두고자 했다.

아르테미스에게 찾아온 두 번째의 사랑도 미완으로 마무리된다. 어느 날 아르테미스는 어둠이 짙게 깔린 세상을 굽어보다가 라트무스 산의 달빛 아래 곱게 잠든 목동 엔디미온을 보고 첫눈에 반하고 말았다. 아르테미스는 할 일을 잊은 채 자주 그를 찾아가, 잠든 애인

을 지켜보며 입을 맞추곤 했다. 사랑에 눈먼 달의 여신을 더는 두고 볼 수 없던 제우스는 엔디미온에게, 죽음과 영원한 잠 가운데 한 가지를 선택하라고 명령했다. 죽음은 영원한 끝이지만, 잠은 혹시 언젠가는 깨어날 수 있으리라는 희망을 내포하지 않았을까. 나약한 인간에 불과한 엔디미온은 영원한 잠을 택할 수밖에 없었다. 그는 영원한 젊음과 미모를 간직한 채, 그러나 다시는 잠에서 깨어나지 못했다. 죽음보다 더한 안타까움을 안고서 아르테미스는 영원히 그를 잊지 못하고 찾아들고, 그때마다 달이 밤하늘에서 일시적으로 사라지는 월식이 일어나는 것이라고 한다.

프랑스의 신고전주의 화가 제롬 마르틴 랑글루아가 그린 〈다이아나와 엔디미온〉은 회색이 섞인 신비스러운 보랏빛 색감을 통해 달빛과 잠이 깃든 세계를 은밀히 표현해냈다. 머리에 초승달 모양 관을 쓰고 화살통을 어깨에 두른 여신 아르테미스는 꿈꾸듯 황홀한 표정으로 연인을 내려다보고 있다. 여신보다도 더 아름다워 보이는 엔디미온은 여신이 내뿜는 눈부신 빛에도 눈을 뜨지 못하고 죽음보다 깊은 잠에 빠져 있다. 신들의 사랑 장면에 늘 아이콘처럼 등장하는 귀여운 사랑의 신 에로스가 장난꾸러기 같은 표정으로 어김없이 등장하고 있다.

처녀 신 아르테미스의 안타까운 열정은 꿈속에서나 보상받을 수 있을 것 같다. 영원히 잠들어버린, 사랑하는 연인 엔디미온과는 꿈에서밖에 만날 수 없을 터이니 말이다.

좋게든 나쁘게든, 차라리 어떻게든 끝맺을 수 있다면 그 사랑은 얼마나 다행스러운가. 가장 힘겹고 나쁜 사랑의 방식은 희망고문이라는 말은 신화에서도 똑같이 적용되는 듯하다.

우리는 오로지
사랑을 함으로써
사랑을 배울 수 있다.

_아이리스 머독

CHAPTER 2

사랑의 정원에서
흘리는 눈물

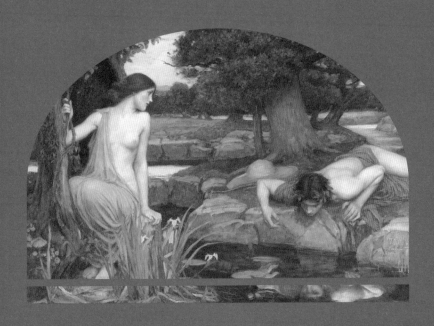

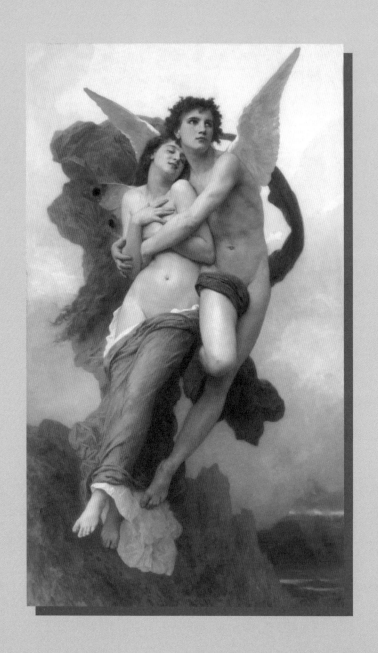

사랑은
호기심으로 시작하고
의심으로 문을 닫는다

호기심과 의심 사이에
피어난 사랑

William Adolphe Bouguereau
Abduction of Psyche

아름다운 공주 프시케의 이름은 숨결, 영혼, 나비 등을 의미한다. 그녀의 미모가 너무도 빼어난 나머지, 수많은 사람들이 프시케를 보고자 몰려들었고 때문에 사랑과 미의 여신 아프로디테에게 올리는 의식을 소홀히 했다. 이에 분노하고 프시케의 젊음과 미모를 질투한 아프로디테는, 아들 에로스를 불러 그녀에게 벌을 내려달라고 부탁했다. 방법은 역시 에로스의 화살로 사랑에 대해 장난을 치는 것이었다. 프시케가 잠에서 눈을 뜨면, 세상에서 가장 사악하고 못나고 가난한 남자를 사랑하도록 만들어 치욕을 안겨주라는 말이었다. 에로스는 어머니의 명령이 떨어지자마자 화살통을 메고 임무를 수행하러 나갔다.

프시케는 향기로운 침실에서 잠들어 있었다. 곤히 잠든 프시케의 모습은 에로스가 보기에도 너무나 아름다웠다. 황금 화살을 살며시 그녀에게 갖다 대던 에로스는 이상하게도 손발이 부들부들 떨리고 마음 한구석에 안타깝고 애잔한 느낌이 밀려왔다. 그는 왠지 화살을 바로 쏘지 못하고 머뭇거렸다. 그러나 이대로 물러서서 가버릴 수도 없었다. 어머니가 분명 멀리서 지켜보고 있을 텐데, 임무를 완수하지 못하고 돌아갈 수는 없다.

에로스가 그렇게 한창 망설이고 있을 때 프시케는 잠에서 깨어났다. 어둠 속에서 프시케는 에로스를 볼 수 없었지만, 프시케는 그녀의 청초하고 투명한 눈빛을 마주하자 더욱 당황하고 말았다. 그 순간, 에로스는 실수로 들고 있던 황금 화살에 찔렸고 결국 어쩔 도리 없이 프시케를 사랑하게 되고 말았다.

프시케의 두 언니가 모두 왕자와 결혼하고 난 뒤에도 프시케는 홀로 남았다. 프시케에게 닥친 상황을 도무지 이해할 수 없던 부모는 아폴론 신전을 찾아가 신탁을 구한다. 그러나 프시케가 인간과 신 모두를 두려움에 떨게 하는 괴물 같은 존재와 결혼하게 되리라는 신탁을 듣는 순간, 부모의 걱정은 공포로 변해갔다. 그들은 신탁 내용이 두려웠으나 감히 거스를 수 없었다. 정해진 날짜가 다가오자, 홀로 남은 소녀는 두려움과 슬픔에 젖어 하염없이 눈물만 흘리며 남

편이 될 괴물을 기다리고 있었다. 그때 서풍의 신 제피로스가 부드럽게 불어와 프시케를 들어 올리더니, 꽃이 흐드러지게 핀 골짜기로 데려갔다. 그곳에 있는 웅장하고 화려한 궁전으로 안내된 프시케는 어둠 속에서 남편을 만나 동침을 했다. 괴물이라기엔 너무나 다정하고 부드러운 음성을 지닌 남편의 배려와 사랑에, 프시케는 서서히 마음을 주게 된다. 그러나 그녀는 남편의 얼굴을 볼 수 없었다. 그녀의 괴물 남편, 즉 에로스에게는 이미 모습을 숨기는 능력이 있었고 그는 철저히 완전한 어둠 속에서만 그녀를 만났다. 그리고 자신의 모습을 보고자 하면 영원히 이별하게 되리라고, 그녀에게 경고했기 때문이다. 프시케는 달콤한 사랑에 행복해하면서도 때때로 불안과 초조에 시달리곤 했다.

어느 날, 쓸쓸해하던 그녀는 남편의 허락을 받고 두 언니를 집으로 초대했다. 휘황찬란한 궁전에서 행복하게 지내고 있는 프시케를 본 언니들은 질투심에 그녀를 부추겼다. 괴물 남편이 언젠가는 잡아먹을지도 모르니, 먼저 선수를 쳐서 그가 잠든 사이 머리를 잘라버리라는 경고였다. 그러자 호기심이 더욱 커져버린 프시케는 몰래 촛불과 칼을 마련했다. 그리고 밤에 에로스가 깊이 잠든 틈을 타 촛불을 켜고 용기를 내어 그를 보았다. 그러나 괴물은 온데간데없고, 침대에는 백합처럼 아름다운 소년이 누워 있었다. 금발의 풍성한 곱슬

머리에 상아색 피부, 장미꽃처럼 붉은 입술, 어깨에는 천사 같은 날개가 달렸고 온몸에서 신비로운 빛을 내뿜고 있었다. 놀라움과 희열에 흥분한 프시케는 좀 더 가까이 그를 보고 입 맞추고 싶은 마음에 다가갔다가, 촛농 한 방울을 에로스의 어깨에 떨어뜨리고 말았다. 흠칫 놀라서 깨어난 에로스는 사랑은 의심과 함께 살 수 없다는 말을 남긴 채 크게 화를 내며 떠나버렸다.

비탄과 고통에 빠진 프시케는 남편을 찾아 헤매며 온갖 고초를 겪는다. 이를 불쌍히 여긴 데메테르는 그녀를 아프로디테에게 안내해 용서를 빌라고 충고했고, 아프로디테는 인간으로서는 완수하기 힘든 과제들을 프시케에게 던졌다. 온갖 씨앗들이 뒤섞인 더미에서 곡식 낟알을 가려내는 일, 사나운 야생 양들의 등에 자라는 황금 양털을 거두는 일, 심지어 하계의 입구에 흐르는 스틱스 강물을 퍼 오는 일 등 프시케를 가여워하던 여러 신들이 몰래 도와주어 그 과제들을 완수했으나, 아프로디테가 프시케에게 내린 마지막 임무는 저승으로 가서 페르세포네에게 젊음의 샘물을 얻어 오라는 것이었다. 살아 있는 인간이 저승에 가려면 죽음을 택하는 방법뿐이다. 스스로 죽어 임무를 완수하려던 프시케는 또다시 신의 도움을 받아 산 채로 저승에 도착해 페르세포네로부터 젊음의 샘물이 든 상자를 건네받는다. 상자를 결코 열어서는 안 된다는 경고를 받았지만, 이번에도 프시케는 호기심을 이기지 못하고 상자을 열어보고 말았다. 그 순간 바닥

에 쓰러져 잠들어버리고 말았다. 상자에 든 청춘의 묘약은 잠이었던 것이다. 어머니 아프로디테의 궁전에 갇혀 지내던 에로스는 프시케를 잊을 수가 없었다. 그는 다시 프시케를 찾기로 결심하고 어머니의 궁전을 빠져나갔다. 그는 마법의 잠에 빠진 프시케를 발견하자, 화살을 쏘아 잠을 깨우고 올림포스로 날아가 제우스에게 그녀와의 사랑을 허락해달라고 간청했다. 제우스는 기꺼이 이를 허락하고 프시케를 불사의 몸으로 만들어주었다. 에로스와 프시케는 올림포스에서 결혼식을 올렸고, 둘 사이에 '기쁨'이라는 이름을 지닌 딸이 태어난다. 그녀는 훗날 쾌락의 여신이 된다.

부그로의 그림 속에서 프시케는 이름대로 나비의 날개를 달고 에로스의 품에 안겨 날아오르고 있다. 신들의 색상이라 불리는 보라색 천은 올림포스의 신이 된 프시케의 신분을 상징한다. 잠들어 있는지, 황홀경에 빠진 상태인지 정확히 알아보기 힘든 프시케의 표정에는 이 파란만장하고 낭만적인 사랑 이야기가 함축적으로 표현되어 있다.

상대에 대한 호기심 없이는 세상 모든 사랑은 존재할 수 없었을 것이다. 관심과 집착이 한 끗 차이인 것과 마찬가지로, 호기심과 의심 사이 그 언저리에서 사랑은 오늘도 끊임없이 시작되고 이어지고 또 끝나가고 있다.

사랑은 성장이 멈출 때만 죽는다.

_펄벅

너무 빨리 피어나
너무 빨리 시드는 꽃,
청춘

제임스 노스코트, James Northcote,
아도니스 Adonis

아름다운 꽃일수록
빨리 시든다

James Northcote
Adonis

사랑의 여신 아프로디테는 이 세상에서 사랑을 최고 가치로 여겼고 사랑을 모독하는 자들을 용서하지 않았다. 그녀가 징벌하는 방식은 그런 이들을 잘못된 사랑에 빠지게 하는 것이었다.

아름다운 소녀 뮈라 또한 아프로디테에게서 같은 벌을 받았다. 뮈라는 자신의 미모를 믿고 매우 교만하게 굴며, 아프로디테보다 자신이 더 아름답다는 불경스러운 말까지 내뱉곤 했다.

아프로디테는 분노해 친부를 사랑하도록 하는 저주를 뮈라에게 내린다. 뮈라는 결국 정체를 숨기고 아버지와 동침해 아이를 임신하고 마는데, 이 사실을 알게 된 아버지는 분노를 금치 못하고 딸을 쫓

아냈다. 뮈라의 아버지 키니라스는 키프로스의 왕이자 조각가인 피그말리온의 손자이다.

뮈라는 아버지를 피해 도망치다가 들판에서 휘몰아치는 비바람을 맞으며 하늘을 향해 살려달라고 애원한다. 공포스러운 죽음과 혐오스러운 삶 사이에서 살아남아 산 자들을 모욕하고 죽어서 죽은 자들을 모욕하지 않도록, "살아 있는 것도 아니고 죽은 것도 아니게 해달라"는 간절한 기도였다. 신들은 그녀의 간청을 들어주어 나무로 변신시키고, 그 나무에서 미소년 아도니스가 태어났다.

나무로 변신하는 뮈라 또한 수많은 화가들이 즐겨 그린 소재 중 하나였다.

훗날 아프로디테의 연인이 되는 아도니스는 아프로디테의 영혼까지 사로잡는 존재가 되었다. 태어날 때부터 눈에 띄게 아름다웠던 이 아이를 두고 불안했던 아프로디테는 아이를 인간세상에서 멀리 떨어진 명계에 사는 하데스의 아내 페르세포네에게 맡겼다. 그러나 페르세포네 역시 이 미소년을 사랑하지 않을 수 없게 되고 그를 영원히 곁에 두고자 했다.

결국 제우스까지 나서서 두 여신을 중재해야만 했다. 결국 아도니스는 3분의 1은 페르세포네와, 3분의 1은 아프로디테와, 나머지 3분의 1은 본인이 원하는 사람과 보내라는 판결을 내린다.

아프로디테의 아들 에로스의 황금 화살은 사랑의 여신조차 피해 갈 수 없는 강력한 무기였다. 아프로디테는 에로스와 놀다가 실수로 황금 화살에 가슴을 긁혔는데, 그때 아도니스를 보고 돌이킬 수 없는 사랑에 빠지게 된 것이었다.

아프로디테는 아도니스가 사냥을 좋아하자 그의 취향에 맞춰 함께하고자 사냥하기 좋은 모습을 갖추고 사냥개를 끌며, 하루 종일 아도니스와 함께 산과 들을 누볐다. 아름다운 옷만 탐내고, 햇볕에 피부가 상할까 주의하던 옛 모습은 간 데 없었다. 매일 아도니스와 함께 있고 싶어 올림포스를 떠나버릴 마음까지 품을 정도였다.

어느 날, 잠시 아도니스 곁을 떠나야 했던 아프로디테는 그에게 맹수를 조심하라는 경고를 남겼다. 아름다운 그의 외모는 사랑의 여신을 사로잡을 수는 있으나 맹수의 마음을 사로잡지는 못할 것이라며 불안해했다.

그러나 자만에 빠진 아도니스는 여신의 간절한 충고를 귀담아 듣지 않았다. 그녀가 떠나자마자 아도니스는 숲 속으로 달려가 긴 창으로 멧돼지를 공격했다. 그러나 그 사나운 맹수는 뜨거운 피를 내뿜으면서도 아도니스를 향해 돌격했고, 결국 멧돼지의 크고 날카로운 송곳니가 아도니스의 아름다운 육신을 뚫어버리고 말았다.

이 멧돼지는 아프로디테의 남편인 헤파이스토스, 또는 아프로디테의 연인 아레스가 질투하여 변신한 것이라는 설도 있다.

백조가 끄는 수레를 타고 하늘을 날던 아프로디테는 연인의 고통 어린 신음을 듣고 다시 땅으로 내려갔지만, 이미 아도니스는 숨을 거두었고 그의 붉은 피만이 대지에 선명히 남아 있었다. 슬픔에 절규하던 아프로디테가 연인이 흘린 피에 향기로운 넥타르를 붓자, 아도니스가 피를 흘린 자리에서는 붉고 아름다운 꽃이 피어났다.

새빨갛고 화려하지만 짧게 피었다 지는 꽃, 아네모네였다. 너무나 아름답지만 순식간에 사라져버린, 마치 아도니스의 청춘과도 같은 꽃이다.

영국 화가 제임스 노스코트가 그린 아도니스는 신화 속에 존재하는 인물이 아니라 현재 우리 곁에서 만날 수 있는 청년인 양 현대적이고 사실적이다. 수많은 화가들이 아도니스의 아름다움과 비극을 화폭에 옮겼는데, 대부분 아프로디테의 품에 안겨 피를 흘리며 죽음을 맞이하는 장면이다. 그런데 노스코트의 작품은 독특하게도 아도니스라는 인물 자체에만 집중했다. 그의 아도니스는 풍성한 머리카락, 사냥으로 단련된 날렵하고 탄탄한 육체를 지녔으나 표정은 무심하다. 초상화가로 당대 명성을 떨쳤던 노스코트의 장기와 개성이 잘 반영된 작품이다.

아름다움은 눈을 즐겁게 하지만, 아름다움이 유한하다는 사실은 마음을 아프게 한다. 빛나는 아름다움 앞에서 어쩌면 시간은 멈춰버리고, 그래서 인간은 아름다움의 지속성을 더 짧게 느끼는지도 모른다. 삶에서 유독 청춘이 더 짧고, 더 빨리 우리 곁을 떠나는 것처럼 느껴지듯이.

나는 내 청춘의 찬란함을 믿는다.

_헤르만 헤세

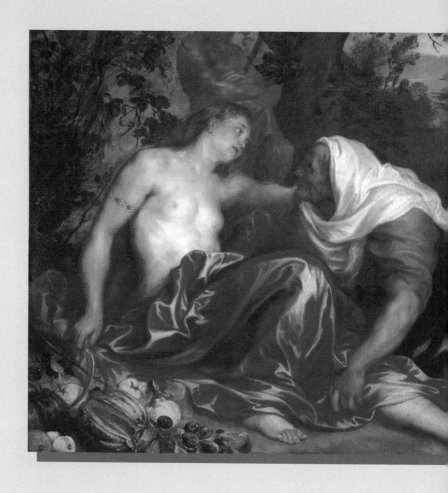

안톤 반 다이크, Anton Van Dyck,
베르툼누스와 포모나 Vertumnus and Pomona

사랑,
곁에 머무는 것
온전한 나여야 하는 것

진심은 시간을 지나
마음을 통과한다

Anton Van Dyck
Vertumnus and Pomona

나무의 요정들을 하마드뤼아스라고 한다. 포모나는 과수원을 너무나 사랑하는 하마드뤼아스 요정이었다. 정원 일에 대해서라면 포모나의 솜씨가 세상에서 가장 훌륭했다. 포모나는 늘 오른손에 가지 치는 칼을 든 채, 나뭇가지를 다듬고 가지와 가지를 접목하고 열매 맺게 하는 일로 하루 종일 바빴다. 나무를 너무나 아꼈던 그녀는 뿌리 근처에까지 물길을 터주어 목마른 뿌리가 충분히 물을 마시도록 하곤 했다.

이렇다 보니 포모나에게는 다른 곳에 쏟을 사랑이 남아 있지 않았다. 포모나는 그 과수원을 너무나 소중히 여긴 나머지, 연애는커녕 누군가가 침입할까 봐 늘 과수원 입구에 자물쇠를 채워두었다.

온갖 요정들과 신들, 파우누스와 사튀로스들은 포모나의 사랑을 얻고 싶어 마음을 앓았다.

그러나 포모나를 가장 사랑한 이는 계절의 신 베르툼누스였다.

포모나를 너무나 사랑하지만 수줍음도 그만큼 많았던 그가, 차마 본모습을 내보이지 못하고 추수하는 농부로 둔갑해 포모나를 찾아간 것만 해도 한두 번이 아니었다. 때로는 양치기로, 때로는 정원사로, 때로는 낚시꾼으로 위장해 포모나의 근처를 어슬렁거리는 것만으로도 베르툼누스는 기뻐하며 행복에 겨워했다.

그러던 어느 날, 베르툼누스는 노파로 둔갑해 흰 머리에 모자를 푹 눌러쓰고 지팡이를 든 채 포모나 앞에 나타났다. 노파는 과수원 둑에 앉아 과일이 흐드러지게 열린 나뭇가지를 올려다보았다. 조금 떨어진 곳에 있는 느릅나무 가지에는 포도 덩굴이 뒤엉켜 있었다. 노파는 이 광경을 보고 나무와 포도 덩굴처럼 누군가와 짝을 지어야 더 아름답고 행복하다는 말을 시작했다.

그러면서 포모나를 사랑하는 그 모든 구혼자 가운데 베르툼누스가 최고라는 칭찬을 귀에 걸리도록 늘어놓았다. 그는 오로지 당신 포모나만을 열렬히 사랑하고 있으며, 계절의 신이니만큼 계절처럼 다양하게 변화하는 능력을 갖고 있고, 취미도 포모나와 같은 정원과 과수원 가꾸기라는 말을 덧붙였다. 급기야 이 노파는 사랑의 신 아

프로디테까지 들먹이며 포모나를 설득하려 들었다. 사랑을 무시하고 거부하는 자는 아프로디테의 노여움을 사게 된다면서, 노파는 실제 있었던 이야기를 시작했다.

이피스라는 가난한 총각이 아낙사레테라는 아가씨를 보고 첫눈에 반해, 짝사랑으로 오랫동안 애를 태우다 못해 직접 찾아가 고백을 했다고 했다. 무수히 많은 연애편지를 보내고, 꽃다발을 수없이 문 앞에 걸어놓고, 문 앞에 앉아 하염없이 그녀의 반응을 기다리기 일쑤였다. 그러나 아낙사레테는 파도보다 무정하고 바위보다 차갑고 단단한 마음의 소유자였다. 결국 이피스는 자신의 사랑을 증명하기 위해 아낙사레테의 대문 기둥에 목을 매어 목숨을 끊었다.

홀어머니의 눈물과 함께 이피스의 장례 행렬이 거리를 지나던 날, 그저 구경 삼아 창문 밖을 내다보던 아낙사레테는 관에 누운 이피스의 시신을 보자마자 몸속을 흐르던 피가 싸늘하게 식으며 온몸이 굳어가기 시작했다는 것이다.

노파는 살라미스에 있는 아프로디테 신전에 실제로 이 처녀의 굳은 석상이 있다는 말로 이야기를 끝맺었다. 부디 포모나도 이 이야기를 교훈삼아 구애하는 사람의 말에 귀를 기울이고, 봄처럼 따뜻한 마음으로 받아들이면 이 과수원에도 더더욱 순풍이 깃들 것이라는

결론이었다. 베르툼누스는 이 긴 이야기를 마친 뒤 드디어 노파의 모습에서 벗어나, 원래 모습 그대로 포모나 앞에 우뚝 선 채 나타났다. 축축한 비에 젖은 과수원에 구름을 젖히고 나온 빛나는 태양처럼 준수한 모습이었다.

그는 자포자기하는 심정으로 다시 한 번, 마지막으로 포모나에게 구애할 용기를 냈으나 더는 그럴 필요가 없었다. 그가 건넨 사랑 이야기와 그의 찬란한 용모가 이미 포모나의 가슴에 사랑의 불길을 지폈기 때문이다. 요정 포모나는 새로운 계절처럼 찾아온 사랑을 더는 막을 수 없었다.

루벤스와 더불어 플랑드르 바로크 미술을 대표하는 화가 안톤 반다이크는 특히 초상화에 탁월했다. 반 다이크라는 이름 자체가 곧 우아하고 세련된 초상화로 통할 정도였다고 한다. 그가 그린 〈베르툼누스와 포모나〉에는 그리스 신화에서 가장 낭만적이고 아름다운 사랑 이야기 중 하나인 베르툼누스와 포모나의 일화가 매우 현실감 넘치게 표현되어 있다.

사랑에 관련된 신화 속 장면을 담은 그림에 빠지지 않는 에로스는 이번에도 활을 들고 호시탐탐 기회를 노리고 있다. 아름다운 포모나는 순진무구한 표정으로 노파의 말에 귀를 기울이고 있다. 포모나의 손에는 금방이라도 일을 하러 달려 나갈 듯, 가지치기에 쓰는 칼이

상징적으로 들려 있다. 베르툼누스가 변신한 노파는 그러나 노파의 행색을 갖추었을 뿐, 너무나 사랑을 갈구하는 애절한 시선을 던지며 뜨거운 손짓으로 포모나를 어루만지고 있다. 그의 진심이 전해지는 순간이 바로 눈앞에 와 있다. 진심이란 결국 언젠가는 통하게 마련이다. 다만 솔직하게, 온전히 자신의 모습을 드러내야 한다는 조건이 붙는다는 것을 잊지 말자.

사랑의 이야기는 중요하지 않다.
중요한 것은 사랑할 수 있는 능력이다.
그것이야말로 영원을 엿볼 수 있도록
우리에게 허용된 유일한 창구이다.

_헬렌 헤이스

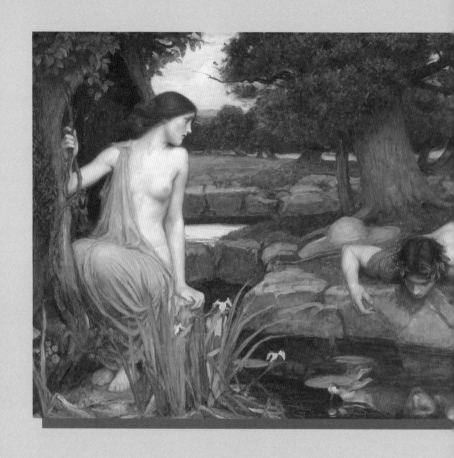

존 윌리엄 워터하우스,
에코와 나르키소스

John William Waterhouse,
Echo and Narcissus

시간이 엇갈리고
시선이 엇갈릴 때
사랑은 비극이 된다

홀로 사랑하는 고통
닿을 수 없는 고통

John William Waterhouse
Echo and Narcissus

물에 비친 자신의 모습만을 사랑한 미소년과, 메아리 소리만 낼 수 있는 요정이 있었다. 이 메아리 요정의 이름은 에코이다. 땅의 여신 가이아의 딸이자 헤라의 시녀로, 산과 들과 숲 속의 메아리를 관장했다. 아름다운 에코에게는 그러나 못된 버릇이 하나 있었는데, 말이 너무 많아서 때와 장소를 가리지 않고 모든 대화에 다 끼어들었고 남의 말이 끝난 뒤에도 계속해서 지껄였다. 제우스는 에코의 이런 말버릇을 아주 사랑했고 무척 유용하게 사용했다. 에코가 헤라에게 말을 걸고 주의를 분산하는 사이, 그 틈을 이용해 그는 요정들과 사랑을 나누고 떠나버릴 시간을 벌 수 있었기 때문이다.

화가 난 헤라는 에코에게 남의 한 말의 마지막 구절만 되풀이할 수만 있을 뿐, 먼저 말을 할 수 없게 되리라는 저주를 내렸다. 에코에게는 더없이 잔인한 벌이었다. 그때부터 에코는 스스로 먼저 말을 하지 못하고 남이 한 말의 마지막 구절만을 무의미한 소리처럼 반복하게 되었다.

한편 미소년 나르키소스는 강의 신과 물의 요정 사이에 태어났다. 건강하게 잘 자라난 나르키소스는 열여섯 살 무렵 온 그리스에 명성이 자자한 미소년이 되었다. 그는 굳이 자신의 얼굴을 볼 필요가 없었다. 그가 마주치는 모든 사람들이 곧 그의 거울과 다를 바 없었다. 주변에는 늘 그를 사랑하는 여자들이 넘쳐났고, 그러다가 그는 자신만을 사랑하게 되고 말았다. 그는 모든 여자들의 사랑을 거절했고 그 어떤 여자에게도 먼저 말을 걸지 않았다, 절대로.

어느 날 숲에서 사냥을 하던 나르키소스는 일행과 떨어지게 되었다. 마침 홀로 놀던 에코가 그를 보자마자 첫눈에 반하고 말았다. 자신만을 사랑하는 소년과 자신을 사랑하지 못하는 요정과의 만남이었다. 말 그대로 반쪽짜리 사랑이었다.

먼저 말할 수 있는 능력을 잃어버린 에코는 애타는 애타는 마음으로 나르키소스의 뒤를 몰래 쫓으며, 그가 먼저 입을 열기를 간절히 기다렸다. 이때 일행을 놓친 나르키소스가 큰 소리로 동료들을 불렀

다. 요정 에코는 뛰쳐나가 나르키소스를 끌어안았다. 자신이 내뱉은 말끝을 따라 한 소리의 주인공이 일행이 아니라 낯선 소녀인 것을 보고, 나르키소스는 기겁하며 그녀를 밀쳐내곤 매몰차게 돌아선 뒤 떠나버렸다.

에코는 마음의 고통과 슬픔을 이기지 못해 깊은 숲 속으로 달아나 숨어버린 뒤 다시는 모습을 드러내지 않았다. 그러나 나르키소스에 대한 그녀의 사랑과 그리움은 점점 더 깊어만 갔고, 에코는 나날이 여위어가다 마침내 살점이 다 녹아 사라진 채 뼈만 남아 바위로 변하고 말았다. 그렇게 그녀는 메아리 소리만 내는 바위가 되었다. 그래서 사람들이 숲 속에서 큰 소리로 외칠 때면, 외로운 그녀가 되받아치는 슬프게 울리는 메아리가 들려오는 것이다.

에코의 외롭고 슬픈 죽음과는 상관없이 나르키소스는 한결같이 잔인하고 냉정하여 수많은 여인들의 가슴을 울렸다. 그에게 사랑을 거부당한 또 다른 요정은 그에게 저주를 퍼부었다. 그 또한 어쩔 수 없이 사랑에 빠지게 될 것이나, 결코 그 사랑을 이룰 수 없으리라는 저주였다.

어느 봄날 사냥에 지친 나르키소스는 더위도 식히고 목도 축일 겸 물가로 다가간다. 물이 어찌나 맑고 깨끗하던지, 양치기도 그곳으로는 양떼를 몰지 않았고 낙엽이나 부러진 가지조차 그 물만을 더럽히

지 않아 수면은 거울과도 같았다. 나르키소스는 물을 마시려고 몸을 구부렸다가 수면에 비친 제 모습을 보았다. 우아한 곱슬머리, 상아 같이 희고 매끄러운 뺨, 장미처럼 새빨간 입술, 아마도 이 세상에서 유일하게 자신의 아름다움과 견줄 만한 얼굴이었다. 운명과 저주가 동시에 움직였다. 나르키소스는 난생처음 돌이킬 수 없는 사랑에 빠지고 말았다. 다름 아닌 자신의 그림자를 사랑하게 된 것이다. 그는 그림자를 만지고 싶어 손을 뻗었으나 사라져버렸다. 그러나 그가 손을 거두자 다시 아름다운 얼굴이 나타나 애틋하고 안타까운 사랑이 담긴 표정으로 그를 바라보았다.

그날 이후 나르키소스는 먹지도 마시지도 잠들지도 못하고 물속에 비친 자신의 모습만을 바라보며 애를 태웠다. 결국 나르키소스는 태어나서 유일하게 사랑한 존재와 제대로 한번 닿지도 못한 채 애를 태우다 마침내 죽고 말았다. 에코와 물의 요정들은 그의 죽음을 몹시 슬퍼하며 애도했고, 그를 화장하고자 땔나무를 준비하고 시신을 찾았다. 그러나 끝내 시신은 보이지 않았고 대신 차갑고 고결한 꽃한 송이가 눈에 띄었다. 초록색 줄기에 가운데는 노랗고 가장자리는 하얀 꽃, 바로 수선화다.

아카데미 화풍으로 시작해 이후 라파엘 전파 화풍과 주제를 따른 영국 화가 존 윌리엄 워터하우스는 고대 그리스 신화와 아서왕의 전

설, 셰익스피어 등 문학작품에서 영감을 받은 작품으로 유명하다. 라파엘 전파'란 19세기 중반 영국에서 일어난 예술 운동으로, 라파엘로와 미켈란젤로의 이상주의적인 미술을 비판하고, 그 이전 시대의 예술로 돌아가자고 주창했다. 마치 사진을 보는 듯한 섬세한 묘사에, 신화와 고전을 소재로 할 때도 화가만의 개성과 독특한 관점을 담아 표현하자는 주의였다.

자연 관찰과 세부 묘사에 집중하는 중세 고딕과 초기 르네상스 미술로 돌아가자는 이 운동의 모토는 워터하우스의 그림에도 뚜렷이 반영되어 있다. 19세기 그림이고 신화 속 인물인데도 에코와 나르키소스는 매우 생생하고 현실적인 느낌을 준다. 나무와 풀, 수면의 표현 또한 무척 섬세해서 그 위를 지나가는 바람이 잡힐 듯하다. 나르키소스 곁에 보이는 하얀 수선화는 신화 속 결말을 예고하고 있다.

에코와 나르키소스는 동시에 안타깝고 애절한 시선을 던지고 있으나 그 방향은 서로 엇갈린다. 사랑의 비극은 때로는 시간의 엇갈림에서, 때로는 시선의 엇갈림에서 시작되는 듯하다.

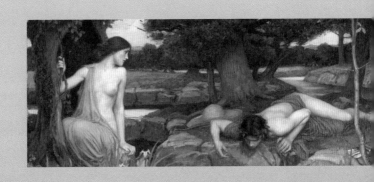

죽음보다 더 강한 것은 이성이 아니라, 사랑뿐이다.

_토마스 만

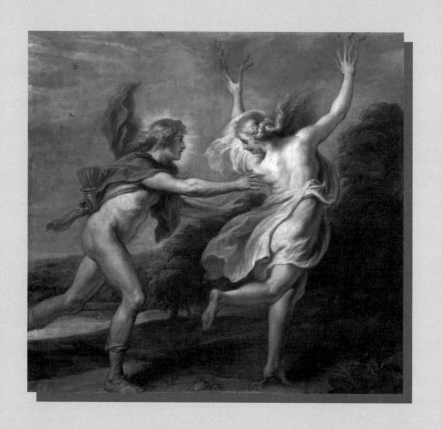

다가갈수록 멀어지고
멀어질수록 더 그리운
너, 사랑이여

코르넬리스 데 보스,
다프네를 쫓는 아폴론

Cornelis de Vos,
Apollo Chasing Daphne

다가갈수록
멀어지는 마음

Cornelis de Vos
Apollo Chasing Daphne

아폴론은 제우스와 그의 사촌인 레토 여신 사이에서 달의 여신 아르
테미스와 쌍둥이로 태어났다. 아폴론은 남신 중에서도 최고의 미남
이었다. 훤칠한 키와 건장한 체격, 준수한 얼굴과 굽이치는 풍성한 금
발, 강인하고 차분한 표정에 늘 고귀하고 화려한 의상을 걸쳤다. 머리
에는 월계수와 올리브나무 가지로 만든 화환을 쓰고 몸에는 커다란
활이나 리라를 차고 있다.

　아폴론의 궁전은 머나먼 동방에 있다. 대리석 기둥 사이로 금과
보석, 상앗빛이 눈부시게 반짝이고 궁전의 대문과 벽은 불의 신이
만든 아름다운 그림과 부조로 도배되어 있다. 세월의 신과 봄 여름

가을 겨울 네 계절의 신이 아폴론의 주위를 둘러싸고 있다. 매일 아침 동틀 무렵 새벽의 여신 에오스가 하늘을 덮고 있던 검은 휘장을 걷어 올리면, 태양신 아폴론은 불의 신이 금으로 만들어준 태양 마차를 타고 온 대지에 빛과 온기를 퍼뜨린다.

아폴론은 태양의 신인 동시에 청춘과 빛, 음악, 미술, 예언, 의학까지 관장하는 다재다능한 신이자, 예술과 학문의 여신인 뮤즈들을 거느리는 신이다. 아폴론은 그리스 정신의 공정, 조화, 절제, 완벽 등 미덕을 대표하는 신이기도 하다. 능력과 외모, 인격까지 모든 것을 다 갖춘 이 신조차 굴복할 수밖에 없었던 강인한 존재가 있었으니, 이번에도 역시 사랑이었다.

아폴론은 어느 날 손에 작은 활을 들고 지나가던 사랑의 신 에로스와 마주치자, 같은 무기를 사용하는 신으로서 거들먹거리기 시작했다. 활로 거대한 뱀 피톤을 쏘아 죽인 자신의 공로를 자랑하면서, 꼬마 에로스에게 활은 어울리지 않는다며 횃불이나 갖고 놀라고 놀려댔다. 악동 에로스가 그 충고를 고분고분 들을 리 없었다. 에로스는 아폴론이 놀린 그 작은 화살통에서 황금 화살을 꺼내어 아폴론의 심장을 겨누었다. 보이지 않는 에로스의 화살에 맞은 아폴론은 순간 가슴속에서 뜨거운 무엇인가가 솟구쳐 오르는 기분이 들었지만, 알 수 없는 노릇이었다. 의술의 신이었지만 아폴론은 자신의 상처는 치

료할 수 없었고, 예언 능력도 갖추었으나 자신의 운명은 내다볼 수 없었다.

에로스는 사랑을 느끼게 하는 황금 화살만큼 강력한 또 다른 화살을 지니고 있었다. 사랑을 거부하거나 사랑을 잃게 하는 납화살이었다. 아폴론의 심장에 황금 화살을 쏜 에로스는 이번에는 납화살로 이슬의 요정 다프네를 겨누었다. 다프네는 강의 신 페네오스의 딸로 평생 혼인하지 않겠다고 맹세한 뒤 매일 강가의 풀밭과 숲 속을 누비며 놀거나 사냥하며 놀곤 했다.

에로스의 사랑의 화살에 중독된 아폴론은 사슴처럼 아름답게 뛰노는 다프네를 보자마자 돌이킬 수 없는 사랑에 빠지고 말았다. 그는 자신의 위대한 신분을 밝히고 영원한 사랑을 약속하며 이슬처럼 싱싱하고 아름다운 소녀 다프네에게 구애했다.

그러나 납화살을 맞은 다프네에게는 아폴론이 늠름하고 위풍당당한 최고의 미남 신으로 보이지 않았다. 이유 모를 거부감과 공포만이 그녀를 지배했다. 다프네는 사냥을 하며 달련된 날렵하고 빠른 발로 달아나기 시작했고, 아폴론은 태양처럼 불타는 열정에 사로잡혀 그녀를 미친 듯 쫓았다. 결국 아폴론에게 따라잡히고야 만 다프네는 아버지를 향해 간절히 기도했다. 저런 자에게 잡히느니 자신을 땅에 숨기거나, 차라리 이 아름다운 모습을 거두어 이 고통에서 해방시켜달라는 기도였다. 그러자 그녀의 몸 끝에서부터 나뭇가지와

이파리가 돋아나기 시작했다. 마침내 아폴론이 그녀를 품에 안았다고 생각했던 순간, 그는 굳어버린 월계수를 끌어안고 말았다. 비록 나무 사이로 여전히 격렬한 심장 박동이 느껴졌지만, 다프네는 끝내 인간으로 돌아오지 않았다.

17세기에 활동한 벨기에 출신인 화가 코르넬리스 데 보스는 항구도시 앤트워프에서 주로 활동하며 다양한 신화와 종교화를 그렸고 초상화가로서도 뛰어난 재능을 발휘했다. 그는 루벤스와 반 다이크의 화풍을 이어받았다. 보스는 아폴론과 에로스, 아폴론과 다프네를 소재로 한 연작을 그렸는데, 첫 번째 작품에는 아폴론이 쏜 화살에 죽어가는 괴물 뱀 퓌톤과, 아폴론을 향해 앙증맞은 화살을 겨누고 있는 에로스가 한 화면에 동시에 보인다. 두 번째 작품에는 머리에서 태양 같은 빛을 내뿜으며 붉은 망토를 두른 아폴론의 손가락이 다프네의 등에 닿으려는 순간, 땅에 디딘 한쪽 발바닥 밑으로 뿌리를 내리기 시작하고 열 손가락 끝은 나뭇가지로 변해가는 다프네의 모습이 생동감 있게 표현되고 있다. 닿았다고 생각한 순간 영원히 멀어져버린 사랑에 대한 절망이 아폴론의 표정에 아직 드러나지 않은 까닭은, 다프네가 완전히 월계수로 변하기 직전의 장면을 포착했기 때문이다. 아주 작은 희망이라도 엿보이는 한 우리는 사랑을 포기할 수 없으니 말이다.

스스로의 아름다움과 능력에 취해 그때까지 누구도 진심으로 사랑한 적 없던 아폴론에게는 너무나 고통스러운 실연이었다. 에로스가 쏜 황금 화살이 지닌 사랑의 힘은 이다지도 강했다. 아폴론은 다프네가 나무로 변한 뒤에도 그녀를 잊지 못하고, 그 월계수를 자신의 나무로 정한 뒤 월계관을 쓰고 다녔다.

오늘날에도 올림픽에서 승자에게 월계관을 씌우는 전통에는 이러한 신화적인 배경이 숨어 있다.

스스로 고뇌하거나 타인을 괴롭히거나,
그 어느 것도 아니라면 사랑이 아니다.

_H. 레니에

피에로 디 코시모,
프로크리스의 죽음

Piero di Cosimo,
The Death of Procris

시험하지 말라
확인하지 말라
그저 사랑을 하라

의심은 서서히
사랑을 파괴한다

Piero di Cosimo
The Death of Procris

　프로크리스는 자매들 가운데 미모가 가장 뛰어났고 명문가의 후
손인 남편 케팔로스는 아티카에서 가장 멋있고 잘생긴 사냥꾼이었
다. 영웅과 미인의 결혼식은 늘 그렇듯 온 나라를 떠들썩하게 만들
었지만, 행복한 생활은 그리 오래 지속되지 못했다.

　어느 이른 새벽, 케팔로스는 아내의 배웅을 받으며 사냥을 떠났
다. 마침 지나가던 새벽의 여신 에오스가 잘생긴 케팔로스를 보고
한눈에 반하고 만 나머지, 체면도 불구하고 그를 납치해 머나먼 동
쪽 땅 끝에 있는 궁전으로 데려가버렸다. 졸지에 사냥감이자 포로가
된 사냥꾼은 에오스와의 사이에 아들까지 낳았다고도 한다. 그러나

케팔로스는 매일 아내를 그리워하며 울적해하다가 끝내 아테네로 돌아가고 싶다고 에오스에게 간청한다. 에오스는 그를 돌려보낼 수밖에 없었으나 분노를 참지 못하고 그에게 저주를 내뱉었다.

에오스의 저주 때문이었을까. 꿈에 그리던 집과 아내 곁으로 돌아가게 된 케팔로스는 그러나, 아내에 대한 격렬한 의심에 사로잡힌다. 그는 다른 사람으로 변장을 하고 아내의 정절을 시험해보기로 결심했다. 집에 들어서자 상심에 빠져 눈물을 훔치고 있는 아내 프로크리스의 모습이 보였다. 아내를 당장이라도 끌어안고 싶은 마음을 가까스로 억누른 그는, 달콤한 말로 프로크리스에게 소식 없는 남편을 그만 잊고 자신의 아내가 되어달라고 유혹했다. 그러나 프로크리스는 흔들리지 않았다. 오로지 케팔로스만을 사랑하며 영원히 그에 대한 충절과 지조를 지킬 것이라고 말했다.

그러나 에오스의 저주에 눈이 먼 케팔로스는 시험을 계속했다. 그는 케팔로스가 이미 죽었다고 전하며 엄청난 금은보화까지 내놓으며 프로크리스를 유혹했다. 몇 번이고 거부하던 그녀는 점차 그의 구애와 선물에 마음이 흔들리기 시작했고, 끝내 낯선 사내의 구애에 무너지고 말았다. 그 순간 케팔로스는 정체를 드러내며 아내를 비난했다.

프로크리스는 수치심에 고개를 숙인 채 케팔로스의 집을 나와 머나먼 크레타 섬으로 떠났다. 그곳의 숲 속에서 그녀는 달과 사냥의 여신 아르테미스의 시녀가 된다. 아르테미스는 그녀에게 그 어떤 목표물이라도 찾아 관통한 뒤 주인에게 되돌아오는 창과 세상에서 가장 빨리 달리는 사냥개 라일라프스를 선사했다.

한편 케팔로스는 아테네의 집에 홀로 남아 자신의 행동을 뼈저리게 후회하기 시작했다. 의심으로 한 사람을 시험한다는 것은 양쪽 모두에게 씻을 수 없는 상처를 남기는 잔혹한 짓이었음을. 케팔로스는 아내를 찾아가 극구 사죄하며 마음을 겨우 되돌렸다. 두 사람의 부부로서의 연은 끊기지 않고 이렇게 다시 이어져, 결국 프로크리스는 남편 곁으로 돌아왔다. 행복은 영원할 것만 같았다.

그러던 어느 날 케팔로스는 사냥을 나가 만족스러운 결과물들을 곁에 두고 나무 그늘에 누워 바람을 부르며 중얼거렸다. 그러나 누군가가 그의 말소리를 듣고는 그가 사랑을 속삭이고 있다고 지레짐작하고는 프로크리스에게 달려가 이를 고자질한 것이다. 과거의 숱한 일들이 스쳐가면서 프로크리스는 남편이 의심스러웠고 너무나 불안했다. 그래서 직접 확인해보기로 결심하고 아침이 되자, 남편이 즐겨 사냥을 나가는 숲 속에 몸을 숨겼다. 케팔로스가 큰 소리로 또

다시 바람을 외쳐 부르자 프로크리스는 저도 모르게 놀라 몸을 떨며 나뭇가지를 건드리고 말았다. 그 소리를 들은 케팔로스는 들짐승을 상상하며, 아내가 아르테미스 여신에게 선물받은 창을 던졌다. 세상의 그 어떤 목표물도 놓치지 않고 관통하는 그 창은 프로크리스의 가슴에 깊이 박혔다. 익숙한 여자의 비명을 듣고 놀라 달려간 케팔로스는 피 흘리며 죽어가는 아내를 발견하고, 결국 이 모든 비극은 자신의 의심에서 비롯되었음을 깨닫고 피눈물을 흘렸다.

이탈리아 피렌체 출신인 화가 피에로 디 코시모는 빛을 미세하게 처리한 풍경화, 기괴하면서도 낭만적인 종교화 기법으로 독보적인 화풍을 구축했다. 창에 맞은 프로크리스는 비극적인 죽음을 맞이했는데, 주변의 풍광과 색감은 낭만적일 만큼 아름답기만 하여 이 비극을 대조하며 더욱 극대화한다. 장난꾸러기이자 악동인 판조차 안타깝고 고요한 표정으로 프로크리스를 내려다보며 애도하고 있다. 아마도 남편 케팔로스가 아직 도착하기 직전, 그녀의 죽음을 눈으로 확인하기 직전의 장면임이 분명하다.

화면 우측에서 모든 것을 체념한 듯한 표정으로 프로크리스를 내려다보고 있는 사냥개는 어쩌면 케팔로스를 상징하는 것 같기도 하다. 또는 아르테미스가 이 비극을 내다보지 못하고 프로크리스에게 선물했던 사냥개 라일라프스인지도 모르겠다. 세상에서 가장 빨리

달린다는 이 사냥개는 케팔로스보다 먼저 죽음의 현장에 도착한 것이 아닐까. 비극적인 죽음 뒤로 그저 고요하고 아름답기만 한 풍경은 그래서 더 아름답고 처연하다. 오랜 시간 동안 서로를 그리워하고 숱한 오해 끝에 다시 만난 부부조차 갈라놓은 의심은, 과연 사랑을 좀먹는 가장 무서운 독이다.

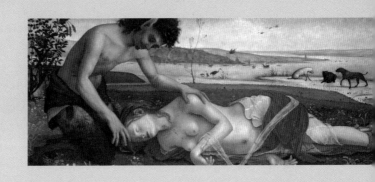

서로 사랑하라.
그러나 사랑으로 서로를 얽매지는 말라.
그저 서로의 영혼의 기슭을 오가는 바다가 돼라.

_칼릴 지브란

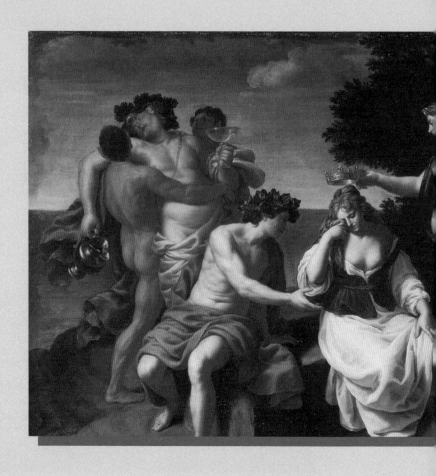

알레산드로 투르치,
디오니소스와 아리아드네

Alessandro Turchi,

Bacchus and Ariadne

사랑이 떠난 자리
새로운 사랑만이
차지할 수 있는 자리

사랑은 반드시
다시 찾아든다

Alessandro Turchi
Bacchus and Ariadne

푸아테네의 왕 아이게우스는 뒤를 이을 자식이 없어 고민이 많았다. 동생 팔라스에게는 50명의 아들이 있었는데 말이다. 그는 델포이로 가 신탁을 구했는데, 아테네로 돌아가기 전에는 술자루의 주둥이를 열지 말라는 모호한 내용을 받게 된다. 그래서 그는 총명하기로 소문 난 트로이젠의 왕 피테우스에게 이 메시지를 전하고 도움을 청했다. 피테우스도 딸 아이트라가 평생 결혼은 못하지만 위대한 아들을 낳으리라는 신탁을 받고 고민하던 차, 지혜로운 그는 아이게우스가 알아듣지 못했던 신탁의 메시지를 간파하고 쾌재를 불렀다. 그는 아이게우스에게 술을 먹여 취하게 한 뒤 딸 아이트라와 하룻밤을 보내게 만

들었고, 이로써 아이트라는 잉태하게 된다. 이렇게 해서 태어난 아이가 바로 테세우스다. 아이게우스는 아테네로 떠나면서 자신의 신발과 칼을 바위 밑에 감추고, 나중에 아이가 바위를 들 정도로 자라면 징표를 들려 보내라는 당부를 아이트라에게 남긴다. 테세우스의 이름이 바로 '징표'라는 뜻이기도 하다.

어느덧 열여섯 살이 된 청년 테세우스는 키가 크고 잘생긴 데다 지혜로운 미남으로 성장했다. 그는 이제 거뜬히 바위를 들어올려 아버지가 남기고 간 신발을 신고 칼을 집어든 채 길을 떠나 영웅의 행로를 시작한다. 사람들을 괴롭히고 살인을 일삼는 산적들을 처치하고 난 뒤 아테네로 간 그는, 먼지와 핏자국을 씻어내고 긴 옷을 갖춰 입은 뒤 아이게우스 왕의 궁전으로 갔다. 식사가 시작될 때 테세우스가 고기를 베어 먹으려고 칼을 꺼내든 순간, 아이게우스는 자신이 남기고 왔던 징표를 알아보고 눈물로 아들을 환영했다.

아테네에 있는 동안 테세우스는 왕위를 빼앗으려는 숙부와 그의 50명의 아들들을 물리치고 마라톤 평원의 미친 황소를 퇴치했지만, 더 위험하고 힘겨운 과제가 그를 기다리고 있었다. 당시 크레타의 왕 미노스는 아테네에 조공을 바치라고 압박을 가하기 시작했다. 18년 전 아네테인들이 미노스의 아들을 살해한 데 대한 보복으로, 아테네인들에게 9년에 한 번씩 젊은 남녀 일곱 명을 미궁에 갇힌 괴

물 미노타우로스의 먹이로 바치라고 강요하는 것이었다.

미노타우로스는 반은 소이고 반은 사람의 몸을 한 괴물이다. 그는 포세이돈이 크레타 섬에 보낸 신성한 황소와 미노스의 아내인 파시파 왕비 사이에 태어난 존재였다. 미노스는 포세이돈의 분노를 사게 되었고, 바다의 신은 왕비가 황소를 사랑하도록 만들어 괴물을 탄생시킨 것이었다. 미노스 왕은 수치스러운 괴물 미노타우로스를 복잡한 미궁에 가둬놓고 정기적으로 음식을, 즉 젊은 남녀를 먹이로 주었다.

제물로 바쳐질 남녀는 제비뽑기로 결정되었고 배에는 애도를 의미하는 검은 돛이 올랐다. 테세우스는 제물로 위장해 미궁으로 들어가 미노타우로스를 없애기로 결심했다. 아이게우스는 아들에게 무사히 돌아오게 되면 부디 검정 돛을 흰색으로 바꿔달라고 당부했다.

미노타우로스가 살고 있는 미궁은 건축과 공예의 명인인 다이달로스의 야심 찬 작품이었다. 이미 매우 복잡할 뿐만 아니라 시시각각 변화하기 때문에 오로지 설계한 다이달로스만이 빠져나올 수 있는 공간이었다. 오직 사랑의 힘만이, 이러한 불가능을 가능으로 바꿀 수 있다. 테세우스는 아테네를 떠나기 전 사랑의 여신 아프로디테에게 제물을 바쳤고, 그래서였을까. 미노스의 딸 아리아드네 공주는 테세우스를 사랑하게 되었다. 총명한 미인 아리아드네는 미궁으로 들어가는 테세우스에게 실타래와 검을 주었다. 테세우스는 미궁

의 문설주에 실을 묶었고, 격전 끝에 미노타우로스를 죽인 뒤 실의 흔적을 따라 무사히 빠져나올 수 있었다. 아리아드네는 또한 테세우스에게 미노의 병사들이 돌아오지 못하도록 그들의 전함에 미리 구멍을 뚫어놓으라고 언질을 주었다. 이렇게 아리아드네는 아버지 미노스를 철저히 배신하고 테세우스와 함께 도망갔다.

그러나 그들의 배가 낙소스 섬에 도착한 뒤 믿을 수 없는 일이 벌어졌다. 아리아드네가 아침에 눈을 떠보니 주변에 어떤 사람도 보이지 않았다. 테세우스가 잠든 아리아드네를 낙소스 섬에 버려둔 채 떠나버린 것이다. 이런 비정함에 대한 형벌이었을까. 테세우스는 아버지와의 약속을 까맣게 잊은 채 검은 돛을 그대로 달고 아티카 해안으로 배를 몰았다. 바닷가 절벽 위에서 아들의 배만을 기다리던 아이게우스는, 휘날리는 검은 돛을 보고 아들이 죽었다고 생각해 비탄에 빠진 나머지 바다에 그대로 몸을 던지고 말았다.

한편 끝없이 밀려오는 외로움과 공포 속에서 아리아드네는 자신이 이렇게 버려진 것은 아버지를 배신한 업보임을 깨닫고 하염없이 눈물을 흘린다. 그녀의 긴 머리가 바람에 휘날렸고 구슬 같은 눈물이 끊임없이 흘러내려 쓰디쓴 바닷물이 되었다. 떠돌아다니던 중 낙소스에 머물던 술의 신 디오니소스는 슬픈 울음소리를 따라 발길을 돌리다가 아리아드네를 발견한다. 그녀의 미모와 불행에 마음이 움

직인 디오니소스는 그녀를 아내로 맞았고, 그 사이에서 수많은 영웅이 태어났다.

이탈리아 출신의 17세기 화가 알레산드로 투르치는 부드러운 색감으로 성경과 신화의 장면을 그려냈다. 카라바지오 계열의 고전주의 화가로 알려진 그는, 디오니소스와 아리아드네의 첫 만남을 낭만적으로 표현하고 있다. 울고 있는 아리아드네를 점잖게 위로하며 구애를 도모하고 있지만, 디오니소스의 뒤로는 술잔을 든 주정뱅이와 그를 부축하는 몸종들이 함께 표현되어 그의 정체성이 드러난다.

사랑의 장면에 빠지지 않는 에로스는 이번에도 역시 어여쁜 장난꾸러기 꼬마의 모습으로 화폭에 담겼다. 사랑과 미의 여신 아프로디테는 눈물을 흘리고 있는 아리아드네의 머리에 금관을 씌우고 있다. 세상의 모든 사랑을 응원하고 사랑하는 모든 자들의 편에 서는 사랑의 여신은, 사랑 때문에 아버지를 배신한 아리아드네에게조차 드높은 신분을 수여하며 새로이 시작되는 사랑을 축하하고 있는 것이다.

사랑이 지나간 자리는 고통스럽지만 곧 더 나은 사랑이 그 위에 도착한다. 이러한 희망과 경험 때문에 우리는 오늘도 끝없이 사랑을 하고, 또 새로운 사랑을 찾아 헤매는 것이 아닐까.

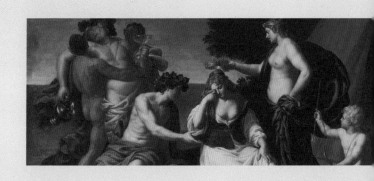

언제 찾아올지 모르는 황홀한 경험을 맞이할 수 있도록,
영혼의 문을 늘 살짝 열어두어야 한다.

_ 에밀리 디킨슨

예술을 낳고
생명을 선사하는
사랑, 위대한 기적

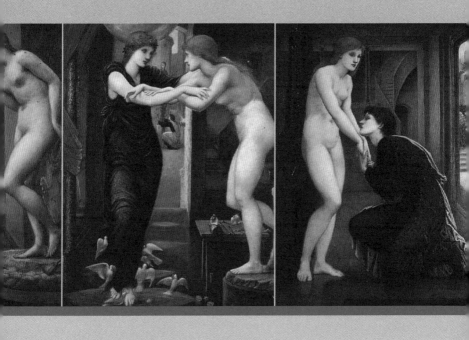

에드워드 번존스,
피그말리온과 갈라테아 1~4

Edward Burne-Jones,
Pygmalion and Galatea 1~4

사랑은
모든 것을 살린다

Edward Burne-Jones
Pygmalion and Galatea

키프로스의 왕 피그말리온은 유명한 조각가였다.

키프로스 섬은 수호신으로 사랑과 미의 여신 아프로디테를 모시고 있었다. 바로 이 섬의 바다에서 아프로디테가 탄생했다고 전해지기 때문이었다. 피그말리온은 키프로스 섬의 여인들을 혐오해 독신으로 살았는데, 그 여인들은 뭇 사내들에게 몸을 파는 매춘을 하면서도 부끄러운 줄 몰랐다고 한다. 이는 오래전 키프로스의 여인들이 섬에 온 나그네들을 죽여 제단에 바치는 등 몹쓸 짓을 한 탓에 여신에게 저주를 받았기 때문이었다. 피그말리온은 오로지 조각을 하는 데만 몰두했다.

피그말리온은 이렇듯 현실의 여인들을 외면한 채 자연의 고귀한 재료인 백설처럼 흰 상아로, 실물과 같은 크기의 여인을 조각하기 시작했다. 혼신의 힘을 다해 상아로 조각된 여인은 너무나 완벽했다. 피그말리온은 자신도 모르게 조각상에 빠져들었다. 그런데 완성된 조각상은 마치 실제로 살아 있는 여인처럼 보였다.

그 조각상은 그 자체가 바로 피그말리온의 이상형이었다. 피그말리온은 자신이 만든 조각상을 점점 실제의 여인으로 느끼게 되면서 밤낮으로 그 조각상을 어루만지고 심지어는 그녀의 입술에 입맞춤을 하기도 했다. 그러고는 마침내 그녀를 깊이 사랑하게 되면서 그녀를 뜨겁게 열망하기 시작했다.

그는 마치 그 조각상이 살아 있는 여인인 듯 말을 걸기도 하고 처녀들이 좋아할 만한 선물을 가져다 주기도 했다. 조각상에 옷을 입혀주는가 하면 목걸이와 반지를 걸쳐주기도 하고, 심지어는 서 있는 것이 힘들까 봐 의자에 눕히고 베개를 받쳐주기도 했다.

피그말리온에게 조각상은 살아 있는 여인 이상이었다. 그는 마침내 그녀를 너무도 간절히 원하게 되었다. 그녀를 연인으로, 아내로 맞고 싶었다. 그러던 차에 키프로스 섬의 수호신인 아프로디테 여신의 축제일이 되었고, 피그말리온은 사랑과 미의 여신에게 제물을 바치며 정성스럽게 기도했다.

그는 자신이 만든 조각상을 아내가 되게 해달라고 기도하고 싶었지만 차마 그렇게는 기도하지 못하고, 이 조각상과 같은 여인을 아내로 맞게 해달라고 간절히 기도했다.

피그말리온은 집으로 돌아와 여느 때와 같이 조각상의 입술에 자신의 입을 맞추었다. 순간 그녀의 입술에서 온기가 느껴졌다. 화들짝 놀란 피그말리온은 다시 한번 그녀의 입술과 피부를 만져보았다. 분명히 따뜻한 기운과 함께 마치 진짜 여인의 피부와 같은 부드러움과 탄력이 느껴졌다. 차갑고 딱딱한 상아 피부가 혈색이 도는 살결로 변하고 있었다. 차가운 조각에 따뜻한 피가 흐르기 시작하며 조각상은 서서히 살아 있는 여인이 되어갔다. 마침내 아프로디테가 그의 기도를 들어준 것이다. 낭만적인 사랑을 최고의 가치로 여기는 사랑의 여신다운 선물이었다.

영국 화가이자 라파엘 전파를 대표하는 화가 중 한 사람이기도 한 에드워드 번존스는 섬세하고 사실적인 묘사를 추구했다. 화가 단테 가브리엘 로세티의 영향을 강하게 받은 그는 형태와 표현 양식의 순수성, 중세 미술의 고양된 도덕성을 미술에서 회복하고자 했다.

그는 피그말리온, 그리고 한때 조각상이었다가 피그말리온의 아내가 된 갈라테아의 이야기를 소재로 1867~1870년 사이에 네 점의 회화를 제작한다. 이 첫 번째 시리즈 이후 5년이 지난 1875년부

터 약 3년간 다시 4점의 작품을 더해 두 번째 시리즈까지 완성되었다. 첫 번째 시리즈가 다소 짙은 색감과 딱딱한 선으로 처리된 데 반해, 두 번째 시리즈는 보다 밝고 화사해진 색채와 더 부드럽고 섬세해진 표현이 돋보인다.

첫 번째 그림은 화실에서 외롭게 서 있는 피그말리온이 주인공이다. 그의 뒤로 보이는 석상들은 그를 향해 호기심을 드러내는 여성들을 상징한다. 피그말리온은 다음에 창작할 작품에 대해 곰곰이 생각 중인 듯하다. 그의 시선은 주위의 여자들을 철저히 무시한다.

두 번째 그림에서는 피그말리온이 창조한 이상적인 여성이 드러난다. 피그말리온의 당혹스러운 표정이 인상적이다. 그는 마치 신이 인간을 창조하듯 한 여성을 창조했고, 자신의 창조물에 대한 경이와 경외감에 뒤로 물러선 듯하다. 차가운 끌이 그의 손에 쥐여 있다.

세 번째 그림은 피그말리온이 자리를 비운 사이, 아프로디테가 나타나 갈라테아에게 생명의 숨결을 불어넣는 장면을 담았다. 사랑의 여신과 갈라테아는 거의 동일한 인물처럼 보인다. 아름다움의 화신이라는 점에서 그들은 쌍둥이와 같은 지위를 지녔기 때문인지도 모른다. 아프로디테는 비둘기와 장미, 그리고 바다에서의 탄생을 연상케 하는 발치의 물로 신분을 드러내고 있다. 아프로디테의 손끝을 따라 생명을 얻은 갈라테아는 더 밝아진 살색과 빛으로 표현되었다.

마지막 네 번째 그림, 마침내 피그말리온이 집으로 돌아왔을 때,

그는 자신의 염원대로 살아 있는 여인, 이상적인 사랑의 여인이 살아났음을 깨닫고 무릎을 굽혀 사랑을 맹세한다.

자신이 만든 창작물을 실제로 사랑하여 결혼하게 된 피그말리온 이야기는 회화 및 미술과 오페라와 영화에 이르기까지, 예술창작의 소재로 널리 애용되었다. 심리학에서도 피그말리온 효과라는 용어가 탄생했다. 타인의 기대나 관심으로 능률이 오르거나 결과가 좋아지는 현상을 의미한다.

반드시 예술적인 결과물로 이어지지 않더라도, 사랑은 삶에 수많은 기적을 불러온다. 사랑을 멈추지 않는 한, 기적은 우리 안에, 우리 곁에 늘 깃들어 있다.

위대한 비밀은 늘 전혀 예상하지 못한 곳에 숨어 있다.
마법을 믿지 않는 자는 비밀을 찾지 못할 것이다.

_로알드 달

CHAPTER 3

지혜의 정원에서
구한 깨달음

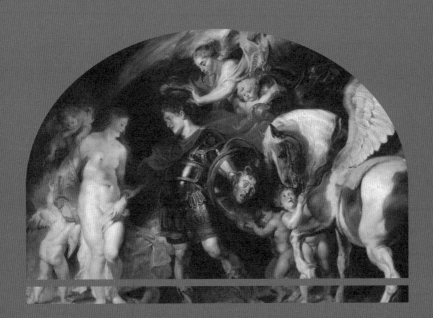

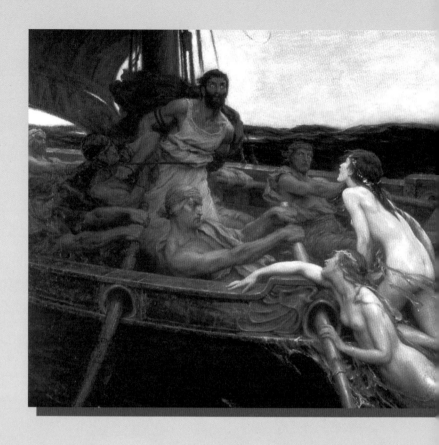

허버트 제임스 드레이퍼, Herbert James Draper,
오디세우스와 사이렌 Ulysses and Sirens

이기고 싶다면
내면을 들여다보라
가장 강력한 적은 내 안에 있다

가장 두려운 적은
나 자신

Herbert James Draper
Ulysses and Sirens

그리스 신화에서 가장 영리한 영웅은 바로 오디세우스이다. 그는 지혜로울 뿐만 아니라 매우 실용적이고 합리적인 사고방식의 소유자였다. 지혜의 여신인 아테나조차 오디세우스의 모략과 기지는 신도 따라갈 수 없는 경지에 올랐다고 극찬했다고 한다.

트로이 전쟁에서 오디세우스는 그리스군 최고의 지략가이자 달변가로서, 또 용맹한 무장으로서 중요한 역할을 많이 했다. 전쟁에 나가면 반드시 죽는다는 예언 때문에 여자로 변장해 리코메데스 왕의 시녀들 틈에 숨어 있던 아킬레우스를 찾아내어 참전시켰고, 헬레네의 반환을 요구하는 사절단의 대표가 되어 메넬라오스와 함께 목

숨을 걸고 트로이에 다녀왔다. 아울리스 항에 집결한 그리스연합군이 아르테미스 여신의 노여움을 사서 트로이로 출항하지 못하고 지체할 때 아가멤논의 딸 이피게네이아를 여신께 희생 제물로 바치고 출정할 수 있도록 했다. 아가멤논과 아킬레우스가 불화를 빚을 때는 둘 사이를 화해시키는 역할을 했다. 또한 트로이의 왕자이자 예언자인 헬레노스를 설득하여 그리스군이 전쟁에서 이기기 위한 조건들을 알아내고, 거지로 변장하여 트로이 성에 들어가 적진의 동태를 살폈다. 그러고는 기발한 목마를 제안해 트로이를 한밤중에 몰락의 길로 몰아넣어 그리스의 승리를 이끌었다.

그러나 이 지혜로운 명장 오디세우스의 지략과 교활함은 종종 적이 아닌 아군을 향하기도 했다. 그는 자신의 거짓 연기를 탄로나게 하여 어쩔 수 없이 원정길에 오르게 만든 팔라메데스에게 앙심을 품었다. 결국 그가 적과 내통한다고 거짓 편지로 모함하여 그리스 병사들이 던진 돌에 맞아 죽게 했다.

또 아킬레우스가 죽은 뒤 장례식에서 대장장이 신 헤파이스토스가 만든 그의 갑옷과 투구의 소유권을 놓고 텔라몬의 아들 아이아스와 경쟁이 벌어졌을 때, 교묘한 언변과 지략으로 차지했다. 이로써 그리스군에서 아킬레우스에 이어 두 번째로 뛰어난 장수로 손꼽히던 아이아스를 죽음에 이르게 만들었다. 아이아스는 아킬레우스의 주검을 둘러싼 전투에서 자신이 더 큰 공을 세웠으므로 관례에 따라

그의 무구도 당연히 자신의 차지가 되어야 한다고 여겼다가 오디세우스에게 빼앗기자, 분을 참지 못하고 광기를 부리다가 수치심에 스스로 목숨을 끊었다.

10년간 계속되던 전쟁 끝에 위대한 트로이는 멸망했지만, 그들을 멸망시키고 수많은 목숨을 죽인 그리스인들도 무거운 죄에 대한 벌을 승리자라는 이름만으로 피해 갈 수는 없었다. 처음 고향을 떠나올 때 수천 척이던 배는 돌아갈 때 불과 백 척도 되지 않았다.

오디세우스는 그러나 10년의 원정, 그리고 10년의 방랑을 거친 뒤에야 고향 이타케 섬으로 돌아갈 수 있었다. 집에 돌아간 뒤에도 자리를 비운 사이 아내를 노리는 수많은 구혼자들로부터 아내를 지키기 위해 끝없이 투쟁해야 했다.

고향으로 가던 배가 세이렌들이 사는 섬을 지나게 되자, 오디세우스는 밀랍을 녹여 부하들의 귀를 막게 했다. 하지만 정작 본인은 귀를 막지 않았다. 이 호기심 많은 영웅은 어쨌든 세이렌들의 노래가 얼마나 아름답고 매력적인지 직접 들어보고 싶었고, 들어야만 했으니까. 오디세우스는 돛대에 자신을 꽁꽁 묶은 뒤 섬을 완전히 벗어날 때까지 결코 자신을 풀어주면 안 된다고 부하들에게 신신당부를 했다.

오디세우스의 배가 다가가자 세이렌들이 그들을 유혹하기 시작

했다. 그에게 그리스 최고의 영웅이라 칭송하며 자신들의 노래가 이긴 여정의 고단함을 말끔히 씻어주리라 속삭였다. 오디세우스는 사르륵 이성을 잃었고 그 노랫소리를 듣자 바다로 뛰어들어 세이렌에게 다가가고 싶다는 생각에 사로잡혀 몸부림 쳤다.

그는 자기를 풀어달라고 부하들에게 고래고래 소리를 질러댔지만 밀랍으로 귀를 막은 부하들은 그의 소리를 들을 수 없었다. 부하들은 오히려 더더욱 힘차게 노를 저었고, 그들의 배를 달콤한 죽음의 바다를 그렇게 무사히 통과할 수 있었다.

세이렌은 황금 양털을 구하기 위해 원정을 떠났던 아르고호와도 인연이 있다. 아르고호가 잔잔하고 아름다운 해역을 항해하던 중 갑자기 아름다운 여인들의 노랫소리가 들려왔다. 그 여인들은 새의 모습을 하고 근처 섬에 살고 있던 요정 세이렌이었다. 위쪽은 사람, 아래쪽은 물고기의 모습을 한 세이렌들은 배가 지나가면 아름다운 노랫소리로 선원들을 유혹했다.

감미로운 노랫소리에 푹 빠진 선원들은 먹지도 마시지도 않다가 결국 굶어 죽었다. 그래서 세이렌의 섬에는 선원들의 백골이 산더미처럼 쌓여 있었다고 한다. 아르고호에 타고 있던 영웅 부테스도 세이렌의 노랫소리에 넋을 잃고 노를 버린 채 바다에 뛰어들었다.

그러자 천상의 음악가 오르페우스가 즉시 리라를 연주하며 큰 소

리로 노래를 불렀다. 고결한 음악이 마녀들의 음악을 눌렀고, 영웅들은 이 난관을 무사히 통과할 수 있었다.

영국 화가 드레이퍼가 그린 세이렌과 오디세우스의 조우는 고전주의 화풍을 충실히 따르는 섬세한 데생과 사실적인 색감 사이로, 두 욕망이 부딪치는 순간을 포착하고 있다. 겪어보지 못했던 미지의 것에 대한 호기심과 열망, 그리고 마녀의 노랫소리에 사로잡혀 초점을 잃은 오디세우스의 눈동자는 그의 실성한 상태를 드러낸다. 젊고 아름다운 여인의 모습을 한 세이렌들은 얼마나 필사적으로 오디세우스를 유혹하려 하는지, 뒷모습만으로도 그 광기가 생생히 전해오는 듯하다.

지혜로운 영웅 오디세우스는 자신이 얼마나 나약하고 흔들리는 존재인지까지 너무나 잘 간파하고 있었다. 자기 자신을 제대로 들여다보고 스스로를 잘 아는 사람일수록 더 많은 싸움에서 승리할 수 있다. 결국 적은 내 안에 있다.

나는 아무것도 바라지 않는다.
나는 아무것도 두려워하지 않는다.
그러므로 나는 자유다.

_니코스 카잔차키스

참된 지혜는
더 멀리 더 오래
더 낮은 곳으로 흐른다

르네 앙투안 우아스,
아테나와 포세이돈의 분쟁

René Antoine Houasse,
The Dispute of Minerva and Neptune

더 넓게 더 깊이
전하는 지혜

René Antoine Houasse
The Dispute of Minerva and Neptune

올림포스의 신 삼형제는 제비뽑기로 세상을 나누어 다스리게 되었다. 운 좋은 막내 제우스가 하늘을 얻어 최고의 신이 되었고, 포세이돈은 바다와 호수를, 하데스가 지하세계를 맡게 되었다.

포세이돈은 제우스의 지위를 내심 인정하지 않았다. 그리스 신들은 인간 세상과 햇볕을 사랑하는데, 포세이돈의 궁전은 바닷속 깊이 있었고 그는 외딴 곳에 유배된 기분일 수밖에 없었다. 그래서 그는 다른 신들과도 잘 어울리지 않고 늘 홀로 고독하고 도도한 모습으로 일관했다. 그는 지하수까지 관장했기 때문에 그가 지하수를 슬슬 휘젓기만 해도 지진이 일어났다고 한다.

그는 여러 번 다른 신들과 연합해 반란을 도모했지만, 모두 신 중의 신 제우스에게 진압되고 말았다. 파도처럼 성격이 거친 포세이돈은 금갈기가 달린 백마가 끄는 황금마차를 몰고 바다 위를 달리고 그의 삼지창은 온 대양을 지배하는 위력을 지녔지만, 제우스의 무기인 번개에는 당해낼 재간이 없었다.

포세이돈의 아들인 트리톤은 상반신은 인간 하반신은 어류인 반인반어였다. 포세이돈의 아들들은 대개 거인이거나 단순무식한 영웅들이 많다. 그의 아들인 외눈박이 거인 폴리페모스는 훗날 오디세우스가 그의 눈을 찌르고 도망가, 앞을 보지 못하게 되었다.

포세이돈의 아들들은 대를 이어 제우스의 아들들에게 패하고 만다. 포세이돈은 대지의 어머니인 여신 가이아와의 사이에서 거인 아들 안타이오스를 낳았는데, 그는 땅에 붙어 있는 한 막강한 힘을 발휘하는 바람에 이길 자가 없었다. 자신의 영역을 지나는 이들에게 싸움을 걸고 상대를 죽였던 그는, 그러나 결국 제우스의 아들인 헤라클레스에게 패배한다.

올림포스 신들 중에서 제우스 다음가는 권력을 가진 포세이돈은 여자 문제에 있어서도 제우스와 비교될 만큼 많은 여신들 및 님페, 인간 여성들과 관계를 맺어 엄청나게 많은 자식들을 낳았다. 그런데 포세이돈의 자식들은 엄청난 거인이거나 괴물 또는 동물인 경우가 많았고 대개 명성보다는 악명이 더 높았다.

포세이돈은 "말의 신"이기도 하고 "바다의 신"이기도 하다. 그리스인들의 조상은 원래는 초원에서 사는 유목민이었고, 따라서 이들은 지금의 그리스가 있는 발칸반도에 와서 처음으로 바다를 보았을 것이다. 따라서 그리스인들에게 말은 중요한 교통 및 운송 수단이었고, 말이 끄는 전차는 가장 중요한 무기였을 것이다. 포세이돈은 말의 신으로서 중요한 의미를 지니고 있었다.

또는 말을 최초로 창조한 신이 포세이돈이라고 한다. 포세이돈은 심지어 말로 변신한 적도 있었다. 포세이돈이 데메테르 여신에게 욕정을 품고 접근했을 때 데메테르 여신은 포세이돈으로부터 벗어나기 위해서 암말로 변신했는데, 포세이돈 또한 수말로 변신하여 데메테르와 관계를 맺었다고 한다. 이로부터 바람처럼 빨리 달리고 인간의 말까지 할 줄 아는 신마 아레이온이 태어났다.

포세이돈은 도시 아테네의 수호신이 되고자 지혜와 용기의 여신 아테나와 겨룬 적이 있었다. 당당한 지혜의 여신 아테나는 숙부인 포세이돈에게조차 이 도시를 양보할 생각 따윈 없었다.

둘은 결국 그 도시의 주민에게 누가 더 훌륭한 선물을 하는지 내기를 걸어 결정짓기로 했다. 포세이돈은 삼지창으로 해면을 두드려 말 한 마리를 꺼낸다. 당시 말은 전차를 이끄는 동물로, 즉 전쟁을 상징했다.

포세이돈이 이 도시를 위해 샘물을 선물했다는 일화도 있다. 그는 바다의 신이었기 때문에 그 샘물은 짰다고 한다.

이번에는 지혜의 여신 아테나가 긴 창을 꽂자, 그 자리에서 올리브 나무가 자라났다. 올리브 나뭇가지는 평화를 상징했고, 그 열매는 기름을 짜서 쓸 수 있었기에 자원이 부족한 그리스에 풍요를 가져올 수 있었다. 여러 올림포스 신들과 함께 심사를 본 제우스는 아테나의 손을 들어줄 수밖에 없었다.

프랑스 출신 화가이자 베르사유 궁전의 장식과 그림 작업에도 참여했던 르네 앙투안 우아스는, 이 두 신이 도시국가 아테네를 두고 벌인 지혜의 대결을 화폭에 담았다. 이미 승리가 예견된 듯, 아테나는 올림포스 신들과 더불어 찬란한 빛에 감싸여 있다. 포세이돈은 삼지창을 들었고 아테네에 선물할 검은 말이 그의 앞에서 포효하고 있다. 빛나는 황금 투구를 쓰고 황금 방패를 든 아테나 곁에는 싱그러운 올리브 가지가 보인다. 올림포스의 신들은 마치 오늘날 스포츠 경기를 관람하듯, 흥미진진한 표정으로 두 신이 펼치는 지혜의 대결을 지켜보고 있다.

전쟁의 여신 아테나에게는 '프로마코스'라는 별칭이 자주 붙는다. 프로마코스는 '미리 싸우는 자', '앞서서 싸우는 자'라는 뜻으로, 물

론 전장에서 앞장서서 용감히 싸운다는 의미도 있지만, 주로 방어에 초점을 맞추어 싸우는 전사를 뜻한다. 같은 군신이자 전쟁의 신인 난폭한 아레스가 공격적이고 파괴적인 전쟁을 주도한다면, 아테나는 지략과 이성으로 무장하고 무차별적 파괴로부터 도시와 문명을 보호하는 역할을 수행한다.

포세이돈과의 내기에서도 아네타의 이러한 성향은 빛을 발했다. 아테나에게 전쟁의 목적은 풍요와 발전일 뿐, 전투의 흥분과 피냄새가 아니다. 아테나는 여러 도시 국가의 수호신으로 간주되었고, 그녀의 이름을 딴 아테네의 파르테논 신전 외에도 스파르타, 메가라, 아르고스 등의 도시에도 신전이 서 있다. 지혜는 더 멀리, 더 오래, 더 낮은 곳으로 전파될 때 그 가치는 더욱 빛을 발하는 게 분명하다.

어디에서 왔느냐가 아니라
어디로 가고 있는지가 중요하다.

_엘라 피츠제럴드

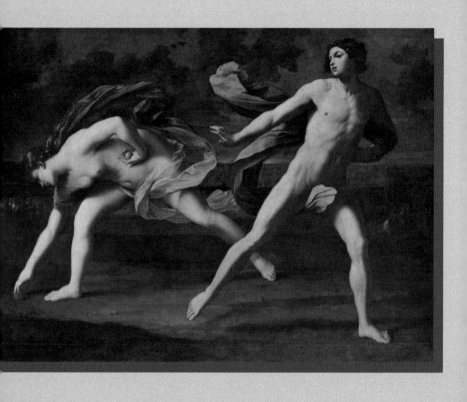

시간은 사랑을 지배한다
사랑의 시작도
사랑의 마지막까지도

사랑도 결국은
타이밍

Guido Reni
Hippomenes and Atalanta

처녀 사냥꾼 아탈란테는 아르카디아의 왕 이아소스의 딸이다. 아들을
바랐던 부모는 그녀가 태어나자 산속에 버렸다. 그때 마침 새끼를 낳
자마자 사냥꾼에게 쫓겨 도망치던 암곰이 그녀를 발견한다. 암곰은
갓난아기인 그녀를 동굴로 데려가 젖을 먹여 키우고, 나중에 사냥꾼
에게 발견된 아탈란테는 그의 손에서 자라게 되었다.

어려서부터 산속에서 뛰어놀며 자란 아탈란테는 체력이 뛰어난
아름다운 사냥꾼이 되었다. 아탈란테는 늘 상아색 화살통을 어깨에
메고 손에는 은색 활을 들고 다녔는데, 사냥만 즐기고 결혼에는 관
심이 없었다. 그녀는 남자들의 눈에는 아름다운 여자로, 여자들의

눈에는 잘생긴 남자로 비칠 정도였다. 아탈란테는 '남편을 피하라, 그러나 남편에게서 벗어날 수는 없을 것이다'라는 기묘한 신탁을 받았다. 운명의 장난에 놀아나고 싶지 않았던 그녀는 일찌감치 결혼을 단념하고 산과 숲을 누비며 젊음의 힘과 열정을 사냥에만 쏟아부은 것이다.

그러나 그녀의 아름다움과 매력에 반해 구혼자들이 끊이지 않자, 그녀는 만만찮은 조건을 내걸었다. 자신과 달리기를 해서 이기는 자와 결혼하겠다는 것이었다. 그러나 시합을 한 뒤 진다면 상대방은 목숨을 내놓아야 한다는 경고였다. 이미 아름답고 매력적인 아탈란테가 위험한 조건을 내걸자, 각지의 용감한 영웅들과 사나이들은 오히려 목적의식이 더 불타올라 죽음을 무릅쓰고도 시합에 나섰다.

포세이돈의 증손자인 히포마네스는 어릴 때부터 인물이 출중하고 자부심이 높은 사내였다. 그는 목숨을 걸고 그 시합에 참가하는 남자들을 비웃었으나, 경기장 밖에서 바람처럼 달리는 아탈란테의 모습을 보는 순간 그 또한 마법처럼 사랑에 빠지고 말았다. 질풍같이 달리는 그녀의 모습은 건강미와 젊음의 활력이 넘쳐흘렀고, 어깨 위에서 나부끼며 춤추는 머리카락은 그의 마음과 온몸의 세포를 부드럽게 쓰다듬는 듯했다.

히포마네스는 혹여 아탈란테가 질까 싶어 걱정했지만, 그녀는 시합을 시작하자마자 구혼자들을 훨씬 앞섰고 시합에서 진 사내는 어김없이 죽임을 당했다. 히포마네스는 아탈란테에게 다가가서 도발했다. 어째서 이런 약자들만 상대하는 것이냐고, 만약 자신을 이긴다면 최고의 명예가 될 것이며 자기 정도 되는 사람에게라면 지더라도 억울하지 않을 것이라는 말이었다. 당당하고 아름다운 미소년 히포마네스를 본 순간 아탈란테는 난생처음으로 측은한 마음이 솟구쳐 올랐다. 아탈란테는 그의 죽음이 안타깝다는 생각이 들어, 차라리 그가 자신을 이겼으면 좋겠다는 생각까지 스쳐 지나는 것이었다.

그러나 예의 경주가 시작되자, 아탈란테는 예전대로 상대를 먼저 출발시켰다. 히포마네스는 쏜살같이 달려 나갔고, 그 속도는 마치 유성처럼 빨랐다. 경주가 진행될수록 히포마네스는 승리에 대한 확신을 잃어갔다. 그는 사랑의 여신 아프로디테를 향해 경주에게 이기게 해달라고 기도했다. 사랑하는 연인들을 돕기를 누구보다 좋아하는 사랑의 여신은 키프로스 섬에 있는 과수원에서 황금사과 세 개를 가져와 히포마네스에게 몰래 건네주었다.

아틀란테가 앞서가자, 히포마네스는 첫 번째 황금사과를 그녀 앞으로 던졌다. 햇볕에 반짝이는 황금사과를 보자 아탈란테는 깜짝 놀라 발을 멈추었고 저도 모르게 반사적으로 허리를 굽혀 사과를 주워들었다. 히포마네스는 그 틈을 타 그녀를 앞질러 달려 나갔으나 아

탈란테는 금세 다시 그를 따라잡았다. 히포마네스는 두 번째 황금사과를 던졌고 같은 상황이 펼쳐졌다. 결승점을 눈앞에 둔 히포마네스는 사랑의 신을 간절히 마음속으로 부르며 마지막 황금사과를 던졌다. 아탈란테는 잠시 망설였지만 마치 그녀도 사랑의 신에 홀린 양, 걸음을 멈추고 사과를 주웠다. 그사이 결국 히포마네스는 결승점을 먼저 통과해 승리를 거두었다. 어쩌면 이 승리는 아탈란테 역시 처음부터 바라던 바였던 듯하다. 아탈란테는 뛰어난 사냥꾼이었던 것 못지않게 사랑스럽고 현명한 아내가 되어 히포마네스와 행복한 가정을 일구었다.

이탈리아 출신 화가 귀도 레니는 엄격한 조화와 균형을 특징으로 하는 고전주의 화풍을 구사했는데, 신화와 역사화에서 많은 영향을 받았다. 풍부한 색채 감각과 우아한 절대미의 구사를 통해 회화가 줄 수 있는 아름다움을 끌어올린 화가로도 명성이 자자했다. 특히 그는 인물화에 강해서, 그가 그린 그림 속 인물들은 지금 보아도 바로 화면 밖으로 튀어나와 살아 움직일 듯한 느낌을 준다.

히포네메스와 아탈란테를 이보다 더 아름답게 묘사한 작품이 또 있을까? 두 젊은 육체는 매우 건강하고 생명력이 넘쳐, 달리기에도 사랑에도 더할 나위 없이 어울린다. 그들의 몸을 감싼 베일도 바람에 나부끼며 젊음을 더 아름답게 포장하는 데 일조하고 있다.

세상만사가 다 그렇다 하지만, 사랑의 순간은 그야말로 타이밍이 중요한 문제이다. 감정이 엇갈리는 이유도, 사랑이 시작되는 이유도, 사랑이 식어가는 이유도 시간차에서 비롯된다. 히포메네스의 간절한 열망과 아탈란테의 흔들리는 마음, 사랑에 대해서만큼은 누구보다 최선을 다하는 아프로티테의 지혜와 정성 덕분에 또 하나의 아름다운 연인들이 맺어진 것이다.

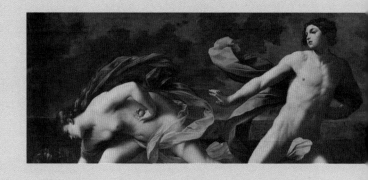

사랑은 용기 있는 자의 특권이다.

_마하트마 간디

가장 아름다운 용기는
가장 약한 자를
가장 존중하는 것

장 알프레드 마리오통, Jean Alfred Marioton,
오디세우스와 나우시카 Ulysses and Nausicaa

보이지 않는 용기가
가장 아름답다

Jean Alfred Marioton
Ulysses and Nausicaa

10년의 원정, 그리고 10년의 방랑을 거친 뒤에야 고향 이타케 섬으로 돌아갈 수 있었던 오디세우스는, 그 방랑의 기간 동안 여러 여인으로 부터 사랑을 받는다. 부하들과 함께 항해하던 중 공포의 카리브디스 바다에서 폭풍우를 만난 오디세우스는 홀로 살아남아 뗏목을 만들어 9일 동안 표류하다가 오기기아 섬에 도착한다.

오기기아 섬은 나무와 풀이 무성하고 형형색색의 새들이 노래하는 아름다운 곳이었다. 섬의 주인인 바다의 요정 칼립소는 아틀라스의 딸로, 아름다운 여인이었다. 오디세우스를 구해준 그녀는 그를 깊이 사랑하게 되었고 오디세우스 역시 칼립소의 환대와 보살핌에

몸과 마음을 뉘였다. 그러나 오디세우스는 고향과 아내가 그리워, 칼립소에게 정착하지는 못했다. 그렇게 오디세우스가 오기기아 섬에서 보낸 세월은 7년이었다.

오디세우스를 아끼던 지혜의 여신 아테나는 감금 아닌 감금 상태인 오디세우스가 고향으로 다시 돌아갈 수 있도록 물꼬를 터주었다. 전령의 신 헤르메스는 칼립소에게 오디세우스를 그만 놓아주라고 명령했고, 칼립소는 눈물을 머금고 오디세우스를 보내며 배와 음식과 술과 순풍까지 불러 그를 평안히 떠나보냈다.

그러나 바다의 신 포세이돈은 아들 폴리페모스를 장님으로 만든 오디세우스를 아직 용서할 수 없었다. 풍랑이 일어나 오디세우스의 쪽배가 부서지고, 그는 이름 모를 어떤 섬으로 떠밀려 가 벌거벗은 채로 정신을 잃고 쓰러진다.

그곳은 부유하고 친절하며 평화를 사랑하는 파이아케스족들이 살아가는 스케리아 섬이었다. 파이아케스족은 축복의 땅인 스케리아 섬에 살고 있는 전설상의 부족이다. 파이아케스족은 신들과 가까운 친족으로, 신들의 피가 흐르는 사람들이다. 한마디로 신들의 축복과 사랑을 받은 종족이었다.

어느 날 스케리아 섬의 공주인 나우시카의 꿈에 아테나 여신이 불

쑥 나타나 바닷가로 빨래를 하러 가라는 계시를 내렸다. 빨래하러 온 공주와 시녀들은 빨래가 마르는 동안 공놀이를 하며 놀았는데, 오디세우스는 그 소리에 깨어난다. 걸친 옷이 없었던 그는 나뭇잎이 많이 달린 가지로 살짝 몸을 가린 채 공주와 시녀들 앞에 나타난다. 시녀들은 벌거벗은 남자의 해괴한 모습을 보고는 놀라 달아나지만, 나우시카 공주는 어려움에 처한 오디세우스를 침착하고 따뜻하게 맞이하고는 먹을 것과 마실 것을 마련해주고 필요한 물품들을 제공해준다. 그러고는 아버지 알키노오스 왕이 살고 있는 궁전으로 가는 길을 알려준 뒤 나우시카는 노새들이 끄는 마차를 타고 시녀들과 함께 궁으로 돌아온다.

나우시카는 바로 이 첫 만남에서부터 오디세우스에게 끌리고, 나우시카의 아버지 알키노오스 왕 또한 오디세우스를 기꺼이 사위로 삼고 싶어 했다. 그러나 손님을 접대하는 만찬 자리에서 맹인 악사 데모도코스가 리라를 연주하며 트로이 전쟁을 노래하자, 오디세우스는 온갖 회한에 눈물을 흘리고 말았다. 오디세우스는 이미 결혼하여 아내 페넬로페가 고향 이타케에서 기다리고 있는 몸이었으니 말이다. 그 뒤로도 오디세우스는 알키노오스 왕의 궁전에서 환대를 받으며 지내다가 그의 배려를 거쳐 무사히 이타케로 돌아간다.

프랑스 화가 장 알프레드 마리오통이 그린 〈오디세우스와 나우시카〉에서 당당한 여신 같은 품위와 아름다움을 지닌 나우시카의 모습을 만날 수 있다. 화면의 구도와 색감, 명암으로 보아 적어도 이 그림에서는 오디세우스가 아니라 나우시카가 진정한 주인공이다. 미개인처럼 갑작스럽게 평화로운 장면에 끼어든 오디세우스의 헐벗은 모습은 우스꽝스럽기까지 하다.

나우시카는 신들로부터 절대미를 선사받았다고 전해지며, 오디세우스는 위풍당당한 나우시카를 처음 본 순간 제우스의 딸 아르테미스 여신이라고 착각했다고 고백한다.

나우시카는 외모뿐 아니라 내면도 담대하고 정숙하며 의연한 여인이다. 나우시카에게 있어 파이아케스족의 나라에 온 사람들은 누구나 신들의 사랑을 받는 사람들이며, 제우스 신이 보낸 사람들이었다. 따라서 이들을 돕는 것은 당연한 일이다. 나우시카는 불행에 처한 인간을 도와주려는 따뜻한 마음과 타인에 대한 배려심을 소유한 여인으로, 당황스런 상황에서도 용기와 품위를 잃지 않는 모습이다.

아마도 나우시카의 인간미와 인품으로 보아, 오디세우스에 대한 연정과는 별개로 불행에 처한 그를 기꺼이 도운 것이다. 아무런 대가도 없이 오디세우스를 따뜻한 배려로 보살펴주는 나우시카는 박애정신을 지닌 어머니 상으로 부각된다. 아름다움과 함께, 용기와

품위, 배려와 온화함 등 여러 덕목을 지닌 나우시카는 현재 우리 시대에도 유효한 바람직한 인간상, 이상적인 인간상이라 하겠다.

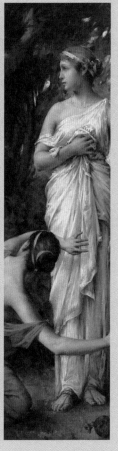

꽃들이 그대의 가슴을 아름답게 채워주기를,
희망이 그대의 눈물을 영원히 닦아주기를,
그 무엇보다 침묵이 그대를 강인하게 해주기를.

_덴 조지

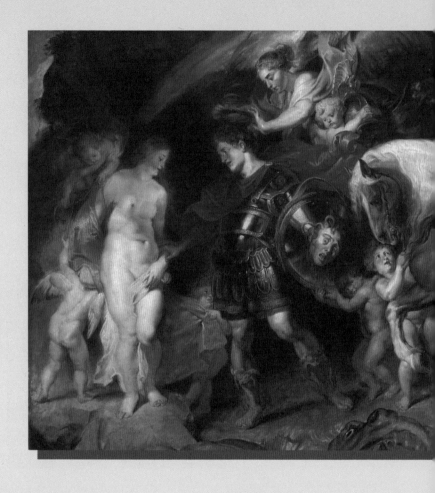

페테르 파울 루벤스, Peter Paul Rubens,
페르세우스와 안드로메다 Perseus and Andromeda

영웅이란
운명을 알고도
운명에 맞서는 자

영웅은 고난을 지나
영광을 걷는다

Peter Paul Rubens
Perseus and Andromeda

페르세우스는 헤라클레스와 함께 그리스 신화의 영웅 가운데 중요한
자리를 차지한다. 그 또한 온갖 역경과 과제를 이겨내고 거대한 영웅
이 되었는데, 그는 여성을 존중하고 사랑에 충실했다. 그리스 신화에
서 오늘날 기사도 정신에 가장 가까운 태도를 보인 영웅이기도 하다.

　페르세우스는 제우스와 인간 여자 다나에의 아들로, 태어나자마
자 운명의 저주를 짊어져야 했다. 다나에는 아르고스의 왕 아크리시
오스의 딸이었다. 아크리시오스는 쌍둥이 형제인 프로이토스와 엄
마 뱃속에서부터 싸우더니, 성인이 된 후에는 왕위를 두고 싸움을
벌였고 결국 승리한다. 동생을 추방하고 왕이 된 아크리시오스는 아

내와의 사이에 아이가 생기지 않자 신탁을 청하러 갔는데, 평생 딸 하나뿐일 것이며 딸에게서 낳은 아들이 자신의 목숨과 왕위를 빼앗아 가리라는 신탁을 듣는다. 그 뒤 그는 신탁의 내용대로 딸 다나에를 낳았고 다나에는 아름다운 여인으로 자라났다. 아크리시오스는 신탁에서 예언한 화를 피하기 위해 다나에를 청동으로 만든 밀실에 가두고 한 발짝도 나가지 못하도록 했다.

그런데 어느 날 갑자기 그 안에서 아이 울음소리가 들려오는 게 아닌가! 다나에의 미모에 반한 제우스가 황금비로 변신하여 지붕으로 스며들어 갔던 것이다. '페르세우스'라는 이름은 '찬란한 금빛'이라는 뜻이다.

페르세우스가 태어나자 아크리시오스는 신탁이 이루어질까 봐 두려워한 나머지, 그는 다나에와 페르세우스를 거대한 궤짝에 넣어 바다에 던져버렸다. 그러나 궤짝은 유유히 바다를 떠다니다가 세리포스라는 섬에 다다랐고, 어부 딕티스가 그들을 구조했다.

딕티스의 형제 폴리데크테스는 세리포스 섬의 왕이었는데, 아름다운 다나에를 보는 순간 한눈에 반해 여러 번 청혼했지만 매번 거절당했다. 폴리데크테스는 제우스의 아들인 페르세우스가 외모와 체력은 물론 지혜마저 출중한 청년으로 자라나자, 그를 제거하려고 어려운 과제들을 내렸다. 그는 고귀한 신의 혈통을 증명해보라며, 괴물 메두사의 머리를 잡아 바치라고 페르세우스를 자극했다. 메두

사는 원래 미모가 뛰어난 여인이며 유난히 아름다운 머리카락을 지녔었다고 한다. 그러나 아테나에게 미움을 사는 바람에 저주를 받아 흉측한 괴물이 되었다. 무섭게 부풀어 오른 얼굴과 튀어나온 눈, 뾰족한 어금니, 무엇보다 끔찍하게도 머리카락은 모두 꿈틀거리는 뱀이었고 목은 비늘로 덮여 있었다. 메두사를 맨눈으로 직접 보는 사람은 돌로 굳어 죽음을 맞이하게 된다.

아테나는 페르세우스에게 청동방패를 선사했다. 헤르메스는 다이아몬드가 박힌 구부러진 칼을 주었다. 다른 신들도 그에게 모습을 감출 수 있는 하데스의 투구, 날개 달린 샌들, 그리고 메두사의 머리를 안전하게 담을 수 있는 마법의 자루를 선물했다. 페르세우스는 지혜의 여신 아테나가 가르쳐준 대로 먼저 늙은 마녀 그라이아이 세 자매를 찾아간다. 메두사의 자매인 그들은 세 자매가 하나의 눈과 이빨을 돌아가며 썼다. 페르세우스는 그들이 눈을 주고받는 순간 뛰쳐나와 눈을 빼앗았고, 그 순간 세 자매는 모두 앞을 볼 수 없게 되고 말았다. 그들에게 눈을 돌려주는 대가로 페르세우스는 메두사가 있는 곳을 알아낼 수 있었다.

페르세우스는 청동방패에 메두사를 비춰 보면서 다가가 다이아몬드 칼로 목을 벤 뒤 마법의 자루에 넣었다. 직접 쳐다보지 않고도 메두사를 죽일 수 있도록 한 아테나의 지혜가 돋보이는 순간이었다. 그때 메두사의 배에서 날개를 단 말 페가수스가 튀어나왔다. 깨어난

다른 두 자매가 메두사를 죽인 적을 찾았으나 페르세우스는 이미 하데스의 투구로 모습을 감추고 날개 달린 샌들을 신고 하늘로 날아오른 뒤였다. 그가 넓은 바다를 건너 리비아 상공을 날 때 자루에서 메두사의 피가 떨어져 독사들이 생겨났고, 다른 동물들이 달아나버리는 바람에 리비아는 사막이 되어버렸다고 한다.

광풍이 몰아치고 거대한 파도가 치는 에티오피아의 바닷가에, 한 아름다운 처녀가 바위에 쇠사슬로 묶인 채 눈물을 흘리고 있었다. 아름다운 카시오페이아 왕비는 바다의 여신보다 자신이 더 아름답다고 큰소리를 치다가 바다의 여신들과 포세이돈의 형벌을 받는다. 거대한 바다괴물은 온 나라를 쑥대밭으로 만들었고, 카시오페이아의 딸인 아름다운 안드로메다 공주를 제물로 바쳐야 이 저주가 끝나리라는 신탁이 내려왔던 것이다.

하늘을 날아 귀향하던 기사 페르세우스는 이 아름답고 처연한 공주를 보자마자 사랑에 빠졌다. 그는 메두사를 벤 칼로 바다괴물마저 무찌르고 공주를 구해내 결혼하고, 그녀와 함께 고향으로 돌아갔다. 그는 폴리데크테스 왕 앞에 메두사의 머리를 증거로 내밀었고, 왕은 그 자리에서 돌로 변해 조각상이 되어버렸다. 페르세우스는 자신과 어머니를 구해주었던 어부 딕티스를 세리포스 섬의 왕으로 추대한 뒤 고향 아르고스로 돌아간다.

그가 돌아온다는 소문을 들은 외조부 아크리시오스는 예언의 실현이 두려워 몸을 숨긴 채 도망간다. 그러나 운명은 예기치 못한 순간 인간의 의지를 넘어 뜻을 이룬다. 페르세우스가 원반던지기 경기를 하면서 던진 원반이 관람석으로 날아가, 수많은 관중 가운데 하필이면 숨어서 지켜보던 아크리시오스의 머리에 박혀버린 것이다. 이로써, 아무리 돌고 돌아 피해보려 한들, 결국 인간은 운명의 손아귀에 놓여 있음을 그리스 신화는 다시 한 번 강조하고 있다.

페르세우스는 그 뒤로도 현명한 군주이자 신실한 남편으로서, 능력과 인격 모두 완벽한 영웅의 길을 걸었다. 그리스 신화에서 가장 위대한 영웅 헤라클레스 또한 그의 후손이었다.

페테르 파울 루벤스는 이탈리아를 중심으로 한 남유럽과 그의 고향인 플랑드르로 대표되는 북유럽 미술 전통을 종합해, 빛나는 색채와 생동하는 에너지로 가득 찬 양식을 확립한, 17세기 유럽을 대표하는 화가이다. 한눈에 그의 그림임을 알아볼 수 있는 특징들이 이 작품에도 고스란히 드러난다. 울퉁불퉁한 근육이 살아 움직일 듯한 과장된 육체, 화면 중앙과 머리카락에 넘치는 찬란한 황금빛, 현란하고 화사한 색채까지, 새로운 영웅의 탄생과 사랑의 결실에 축복을 전하는 듯한 그림이다. 영웅의 탄생 앞에서는 아낌없는 박수를 전해야 옳다.

용기 있는 자로 살아라.
운이 따라주지 않는다 해도
용기 있는 가슴으로 불행에 맞서라.

_키케로

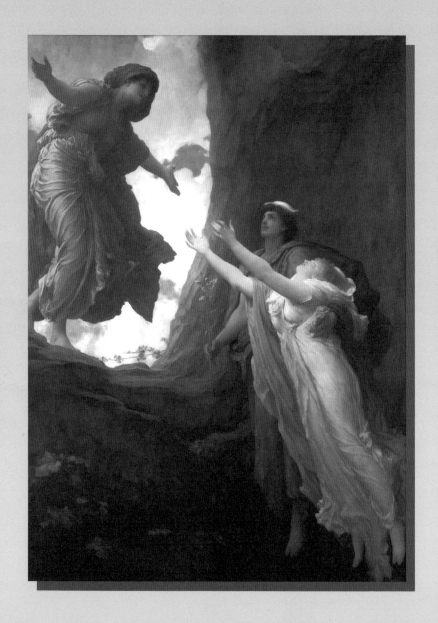

상상은
모든 것을 설명할 수 없지만
모든 것을 창조한다

계절이 달라지는
이유

Frederic Leighton
The Return of Persephone

명계는 지옥과는 다르다. 지옥은 명계의 가장 밑바닥에 있는 타르타로스다. 이곳은 큰 죄를 지은 이들만을 가두는 곳이다. 하데스의 수하인 타르타로스가 죽음의 신이며, 하데스는 죽음의 신이 아니라 지하세계의 재물을 포함해 전체를 관장하는 지하의 신일 뿐이다.

그가 다스리는 지하는 암흑의 세상이다. 햇볕 한 점 들어오지 않으며 바다의 풍요와 역동감도 없고, 오로지 머리가 세 개 달린 검은개 케르베로스만의 청동대문 옆에서 입구를 지키고 있다. 인적도 드물고 들리는 소리라곤 망령의 신음소리뿐. 머리에 검은 나뭇가지와 양치식물, 수선화로 만든 투구 퀴네에(이것을 쓰면 남들 눈에 보이지

않는다고 한다)를 쓰고 두 손에는 두 갈래로 나뉜 창을 든 채 왕좌에 앉아 있는 하데스는 음울하면서도 위엄 있는 모습이다. 하데스는 법과 정의, 수사와 검거에 해당하는 권한을 지닌 신이지만 죄지은 영혼들을 직접 처벌하는 일은 눈에서 피를 흘리며 꿈틀거리는 뱀들과 늘 함께 있는, 무시무시한 복수의 여신들이 맡는다.

어두운 지하세계를 떠나지 않고 올림포스 산에서 열리는 회의에도 잘 참석하지 않는 하데스에게 신들은 일종의 게임이자 장난을 친다. 사랑의 신 에로스를 불러 하데스에게 황금 화살을 쏘도록 한 것이다. 에로스의 황금 화살은 세상에서 가장 힘센 무기다. 신도 인간도 그 누구도 그 화살을 피해 갈 수 없다. 검은 말이 끄는 전차를 타고 지하왕국을 돌아보던 하데스 역시 황금 화살을 맞은 뒤 스스로 이해 못할 뜨거운 열정과 고통에 시달렸다. 그는 미친 듯 말을 달려 지상까지 올라간다. 하필이면 계절은 세상 모든 것이 아름다운 봄날이었다. 그리고 그가 풀밭에서 꽃과 함께 마주친 소녀 페르세포네는 하데스의 눈에 세상 무엇보다 아름다운 존재로 비쳤다. 이성을 잃은 하데스는 제우스처럼 백조나 암소나 황금비 등으로 변신할 생각조차 하지 못하고 바로 페르세포네를 붙잡아 마차에 태운 뒤 지하세계로 납치해 왔다. 그는 사랑과 정염에 눈멀어 자신이 저지른 짓이 세상에 어떤 영향을 미칠지 전혀 몰랐다.

페르세포네는 다름 아닌 제우스의 또 다른 딸이었다. 제우스가 농경의 여신 데메테르와의 사이에 낳은 자식으로, 데메테르는 꽃과 곡물의 이삭으로 만든 관을 쓰고 한 손에는 과일바구니를, 다른 손에는 횃불을 든 단정하고 고상하며 자애로운 모습이다. 올림포스의 중요한 12신 중 하나인 데다 족보로 따지면 하데스의 여동생이다. 그러나 제우스는 이 사건에 대해 그리 신경 쓰지 않았고, (본인이 저질러온 온갖 납치와 통정에 비하면야 그럴 법했다) 지하세계를 맡은 하데스에게 작은 위로라도 되길 바랐을지도 모르겠다.

그러나 딸을 너무나 깊이 사랑하는 어머니 데메테르는 달랐다. 그녀는 해야 할 일도 하던 일도 모두 내려놓고 비탄에 사로잡힌 채, 사라진 딸을 찾아 세상의 거의 모든 곳을 미친 듯 헤매고 다녔다. 결국 하데스가 저지른 짓을 알게 된 데메테르는, 세상 모든 만물의 성장을 멈추고 계절마저 멎게 하겠노라고 신들을 협박하기에 이른다. 결국 이번에도 제우스가 중재를 맡아 페르세포네를 지상으로 돌려주라고 판결한다.

그런데 하데스가 이런 결과를 예측하기라도 한 것일까? 그에게 끌려 지하세계로 들어온 페르세포네는 먹지도 마시지도 않고 눈물로 밤을 지새우다가, 하데스가 달래고 을러 석류 몇 알을 삼킨 적이 있다. 명계의 음식을 먹은 자는 반드시 명계로 돌아가야만 하는 법칙이 있다. 결국 페르세포네는 1년의 절반은 지하세계에, 나머지 절

반의 시간은 지상에서 어머니와 함께 있는 것으로 이 지상과 지하의 대결은 마무리되었다.

영국 화가 프레더릭 레이턴이 그린 〈페르세포네의 귀환〉에는 다시 만나는 어머니와 딸의 기쁨이 생생히 드러난다. 어머니 데메테르가 딸을 그리워한 흔적은 얼굴에 담긴 어두운 그늘과 갈색 피부, 땅의 빛깔과 같은 옷 색으로 표현되고, 지하세계에 머물다 왔지만 귀환에 대한 환희로 가득 찬 딸 페르세포네는 봄빛처럼 밝게 표현되었다. 왼쪽 상단과 오른쪽 하단의 대조적인 색채와 구성은 계절와 변화와 함께 어머니와 딸이라는 관계, 지상과 지하의 대조를 효과적으로 드러낸다. 페르세포네를 데려온 신은 남편 하데스가 아니다. 날개 달린 모자와 두 마리 뱀이 서로 얽힌 지팡이를 통해 우리는 그가 제우스의 심부름꾼인 헤르메스임을 알아볼 수 있다.

가난하고 힘겹게 살다가 사후에야 작품성을 인정받았던 다른 많은 화가들과 달리, 레이턴은 귀족 집안에서 태어나 당대에도 고전과 문학을 소재로 한 아름다운 그림으로 대중으로부터 많은 사랑을 받았다. 존경받으며 부유하고 평화롭고 이렇다 할 추문 한번 없던 그의 삶에서 유일한 특이점은 평생 독신이었다는 점이다. 그가 실은 동성애자였으나 신분 때문에 더더욱 자신의 성 정체성을 밝히지 못

했다는 설도 있고, 절대미의 세계를 표현한 화가로서 세상의 어떤 여인도 눈에 차지 않았으리라는 설도 있다. 이 모두 낭설일 뿐, 증명된 바는 없다. 다만 화가가 그린 두어 점의 자화상을 통해, 준수하고 차분한 얼굴에 어린 쓸쓸한 분위기를 살짝 짐작하는 정도로 그칠 뿐이다.

하데스와 페르세포네, 데메테르의 일화는 고대인들이 계절의 순환에 대해 신화적으로 상상하고 해석한 결과물이기도 하다. 페르세포네가 곁을 떠나 지하에 머무는 동안에는, 어머니 데메테르는 의욕을 잃고 시름에 잠겨 딸을 그리워하고 그때는 세상 모든 초목들 또한 황폐해지고 잠들어버린다. 씨앗을 상징하는 페르세포네가 지상으로 돌아오는 때는, 그야말로 만물이 다시 살아나고 생기를 되찾는 봄에서 여름으로 이어지는 계절이다. 과학이 아직 발달하지 않았던 때 사람들에게는 계절의 변화조차 너무나 신비스러웠고, 상상을 통해 낭만적인 신화 속 이야기로 풀어냈던 것이다.

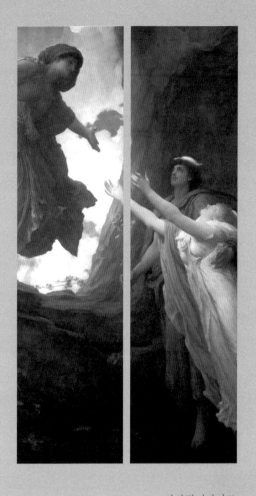

상상력이야말로
우리를 무한한 존재로 만든다.

_존 뮤어

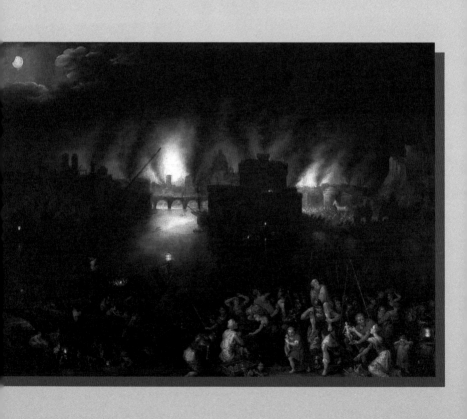

지혜는
가장 가볍게
승리의 길을 걷는다

대 얀 브뢰헬,
불 타는 트로이

Jan Brueghel the Elder,
Troy in Flame

인류 역사상
최고의 속임수

Jan Brueghel the Elder
Troy in Flame

10년간 지속된 길고 거대한 전쟁의 원인을 한 여인의 미모로 돌리는 것은, 탐미적인 고대 그리스인들이기에 가능한 일이 아닐까 싶다. 트로이의 왕 프리아모스는 두 번째 아내 헤카베와의 사이에서 아들 헥토르를 낳는다. 그런데 헤카베는 두 번째 아이를 임신했을 때, 자신이 아이가 아니라 횃불을 낳고 그 횃불이 트로이 성을 태워버리는 불길한 태몽을 꾸었다. 예언자 아이사코스는 새로 태어날 아이로 인해 트로이가 멸망하리라는 예언을 전했다. 프리아모스는 그 아기가 태어나자마자 하인을 불러 숲 속에 버리라고 명령을 내릴 수밖에 없었다.

그러나 운명은 인간의 의지대로 흘러가지 않는다. 적어도 그리스

신화 속 세상에서 이는 불문율과도 같다. 암곰 한 마리가 아이를 발견하고 젖을 물렸고, 며칠 뒤 마음이 쓰인 하인은 숲 속으로 다시 들어가 아이의 생사를 확인하려다가 무사히 살아 있는 아이를 차마 어쩌지 못하고 성 밖에 있는 집으로 데려가 몰래 키웠다.

세월이 흘러 이 아이, 파리스는 힘센 미남 청년으로 자라났으나, 자신의 고귀한 혈통을 전혀 알지 못한 채 숲에서 양을 치며 한가로이 시간을 보내곤 했다. 그러던 어느 날, 갑자기 땅이 흔들리더니, 신의 전령 헤르메스가 아름다운 여신 세 명과 함께 이 양치기 청년 앞에 나타났다.

이날은 테살리아의 왕이자 아르고호의 원정에 함께했던 영웅 펠레우스와 바다의 여신 테티스의 결혼식이 거행되는 날이었다. 올림포스의 신들과 지상의 권력자들이 모두 초대되었으나 불화의 여신 에리스만은 그 자리에 초대받지 못했다. 여신은 이에 앙심을 품고 아주 영악한 복수를 자행한다. '가장 아름다운 자에게'라고 쓰여 있는 황금사과를 연회석 한가운데에 던진 것이다. 너나 할 것 없이 내로라하는 미남 미녀가 모인 연회장은 순식간에 난장판이 되어버렸다. 결국 최종으로 제우스의 처 헤라, 지혜와 전쟁의 여신 아테나, 그리고 사랑의 여신 아프로디테 세 여신이 후보가 되었다.

골치가 아파진 제우스는 이 판결의 공도 원망도 트로이에 돌리기

로 마음먹고, 실은 트로이의 왕자이지만 양치기로 살고 있는 파리스에게 그들을 보내어 심판을 맡긴 것이다.

양치기 청년 파리스 앞에 선 세 여인은 각자의 특성에 맞는 선물을 제시하며 파리스를 회유하려 했다. 헤라는 그에게 세상에서 가장 부유한 나라를 다스리게 해주겠다고 약속했고, 아테나는 세상에서 가장 지혜롭고 용감한 영웅으로 만들어주겠다고 약속했다. 마지막으로 사랑의 여신 아프로디테는 파리스에게 행복과 쾌락 말고는 줄 수 있는 것이 없다며, 세상에서 가장 아름다운 여인을 아내로 맞게 해주겠노라고 약속했다.

젊고 어리석은 양치기 파리스에게는 쾌락과 여인의 아름다움이야말로 그 순간 가장 중요한 가치였다. 황금사과는 아프로디테에게 돌아갔고, 이로써 파리스는 헤라와 아테나를 순식간에 자신과 트로이의 적으로 만들어버리고 말았다.

파리스는 우연히 운동회에 참석해 우승을 차지하고, 그를 알아본 예언자 카산드라는 그를 죽여야 한다고 주장하지만 프리아모스와 왕비는 아들을 되찾았다는 기쁨에 들떠 예언자의 경고에 귀를 기울이지 않았다. 왕자의 신분을 회복한 파리스는 그리스에 갔다가 그리스 최고 미인이자 스파르타의 왕비인 헬레네와 사랑에 빠져, 결국 그녀를 납치하고 수많은 재물까지 약탈해 왔다.

헬레네의 남편 메넬라오스는 형이자 미케네의 왕인 아가멤논을 앞세워 그리스 연합군을 꾸리도록 했고, 당대의 영웅인 오디세우스, 아킬레우스 등이 합류했다. 아프로디테, 아르테미스, 아폴론, 레토 등의 신은 트로이 편이었고, 헤라, 아테나, 헤파이스토스와 헤르메스 등은 그리스 편에 섰다. 대신 제우스는 균형을 책임져야 하므로 중립을 지켜야 했다.

수많은 영웅들이 희생되고 신들끼리도 서로 다투었지만 전쟁은 9년이 넘도록 끝날 기미가 보이지 않았다. 영리한 영웅 오디세우스는 인류의 전쟁 역사상 최고의 속임수로 남는 계책을 고안했다. 아테나를 등에 업은 그는 속이 빈 거대한 목마를 목수 에페이오스에게 만들도록 한 뒤, 최정예 전사들을 모아 목마 안에 숨기고는 다른 병사들은 모두 근처 테네도스 섬으로 철수시켜 대기하도록 했다.

트로이 사람들은 드디어 그리스 군대가 철수했다고 생각해 승전의 환호성을 울리며 성 밖으로 달려 나갔다. 그리고 그곳에 서 있는 거대한 목마를 발견했다. 그들은 이 목마를 성 안으로 끌고 가 신에게 바치는 제물이나 승리의 기념비로 삼기로 한다.

포세이돈의 사제인 라오콘과 예언자인 트로이의 공주 카산드라는 이를 반대하고 경고했지만, 이미 승리의 기쁨에 취한 트로이 사람들의 귀에는 가닿지 않았다.

10년간의 고난이 끝났음을 자축하며 트로이 사람들은 거대한 향연을 벌이곤 행복하고 깊은 잠에 빠져들었다. 미리 심어놓은 스파이 시논의 신호를 받은 그리스 연합군은 트로이로 회군해 불을 지르고 한밤의 기습 공격을 시작했다. 위대하고 풍요로운 도시 트로이는 그렇게 함락되어 역사 속으로 사라졌다. 한 여인의 미모 때문에 시작된 기나긴 10년 전쟁은, 명장 오디세우스의 지략으로 하룻밤에 막을 내렸다.

벨기에의 화가 얀 브뤼헐은 바로 이 비극적인 장면을 〈불 타는 트로이〉에 담아냈다. 서민의 일상과 사건 사고를 해학적이면서도 따스하고 섬세하게 그려온 브뤼헐은 이번에도 영웅이나 신이 아니라 트로이의 평범한 사람들을 주인공으로 삼았다.

문제의 목마는 저 멀리 작은 배경으로 보일 뿐, 불타올라 잿더미가 되어가는 고향과 나라를 버리고 피난을 떠나는 노인과 아이, 아낙네들과 평범한 가장들이 화면의 앞부분에 표정 하나하나 생생히 표현되어 있다. 조금이라도 짐을 줄이려는 남편과, 이유는 알 수 없으나 꼭 그 물건을 가져가야겠다는 아내의 실랑이가 눈물겹다.

화가는 전쟁이란 이렇듯 평범한 사람들의 삶을 더 뒤흔들고 파괴한다는 진실을 전하고자 했던 것이 아닐까.

우리 뒤에 놓인 것과 우리 앞에 놓인 것은
우리 안에 간직한 것에 비하면
지극히 사소한 것들이다.

_랄프 왈도 에머슨

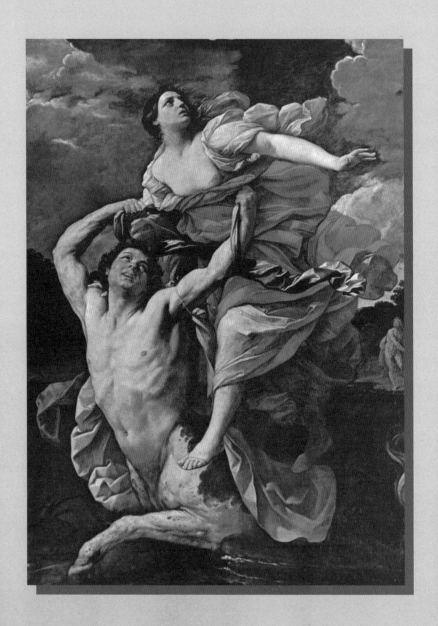

질투는 의심을 부르고
의심은 사랑을 죽인다
한쪽 눈을 감고 사랑하는 지혜

사랑도 사람도
모두 죽인 질투와 간계

Guido Reni
The Rape of Deianira

헤라클레스는 마지막 열두 번째 과업인 저승의 개 케르베로스를 데리러 갔을 때, 영웅 멜레아그로스의 망령을 만나고 지상으로 돌아가면 그의 여동생인 데이아네이라를 아내로 맞겠노라고 약속한다. 데이아네이라는 칼리돈의 왕 오이네우스의 딸로, 매우 아름답고 정숙한 여인이었다. 그녀를 아내로 맞으려는 구혼자들이 문턱이 닳도록 몰려들었는데, 그중에서도 가장 강력한 자가 강의 신 아켈로스였다. 오이네우스와 데이아네이라는 무예 대결에서 우승한 자를 그녀의 남편으로 삼겠노라 공표했지만, 그 누구도 아켈로스는 꺾지 못했다. 그런데 바로 헤라클레스가 등장해 격전을 벌인 끝에, 아켈로스를 이기고 데이

아네이라와 결혼에 성공했다.

그렇게 오이네우스의 궁전에서 지내면서 3년간 보낸 시절이 어쩌면 헤라클레스가 마지막으로 누린 따뜻한 시간이었는지도 모른다. 어느 날 궁에서 잔치가 열렸는데, 술시중을 들던 소년 에우노모스가 실수로 헤라클레스에게 무례하게 굴었다. 헤라클레스는 이를 벌하기 위해 살짝 뺨을 한 대 때렸을 뿐이었는데, 소년은 그만 죽어버리고 말았다. 자책과 부끄러움에 괴로워하던 헤라클레스는 아내 데이아네이라와 아들 힐로스를 데리고 칼리돈을 떠나는 길을 선택했다.

그 뒤 트라키스로 가는 길에 에우에노스 강을 건너는 도중, 마침 켄타우로스 족의 일원인 네소스가 손님을 받고 있었다. 네소스는 지나가는 행인들을 업어 맞은편으로 데려다주는 일을 했다. 헤라클레스는 네소스에게 데이아네이라를 먼저 강 건너로 데려다달라고 부탁한 뒤, 자신은 활과 몽둥이를 먼저 강 건너에 던져놓고는 성큼성큼 물속으로 걸어갔다.

그런데 강 건너편에 도착하자마자 아내의 비명이 들려왔다. 네소스가 데이아네이라를 업고 강을 건너다 그녀의 아름다움에 눈이 멀어, 흑심을 품고 납치하려 든 것이다. 숱한 괴물과 적을 물리쳐온 헤라클레스의 독화살은 네소스를 명중했다. 죽어가면서도 네소스는 계략을 부려 데이아네이라를 꼬드겼다. 자신의 상처에서 흐르는 피를 잘 간직해두었다가 남편의 옷에 바르면, 혹 남편의 사랑이 식었

을 때 그 사랑을 되찾게 되리라는 말이었다. 데이아네이라는 그 말에 따르게 된 자신의 행동이 훗날 어떤 비극을 불러올지 전혀 알지 못했다.

헤라클레스는 지난날 에우리토스 왕과 그의 딸 이올레를 걸고 활쏘기 시합을 한 적이 있었다. 그러나 헤라클레스가 이겼는데도 왕은 약속을 지키지 않았고, 이 일을 복수하기 위해 헤라클레스는 전쟁을 일으켜 에우리토스와 그의 세 아들을 죽인 뒤 공주 이올레를 포로로 잡았다.

헤라클레스의 승전 소식을 들은 데이아네이라는 남편이 무사하다는 소식에 안심했지만, 한편 아름답고 고귀한 이올레에 대한 이야기를 듣고 불안과 초조에 사로잡히기 시작했다. 질투와 집착에 사로잡힌 사람은 아주 작은 실마리를 통해서라도 의심을 확대하며, 어떤 일이라도 저지를 수 있게 되는 법이다.

그녀는 밀실로 들어가 귀한 예복을 꺼내 예전에 받아두었던 네소스의 피를 골고루 바른 뒤 사자에게 헤라클레스에게 가져다주라고 지시를 내렸다. 본인이 직접 지은 옷이니 남편이 아닌 다른 사람은 입거나 만져서도 안 되며, 제례를 진행하기 전까지 햇볕이나 난로에 쬐어도 안 된다는 당부와 함께.

승전을 축하하는 제례가 케나이온 산에서 열리고, 아내가 손수 만들었다는 화려한 예복으로 갈아입은 영웅 헤라클레스가 제단에 올랐다. 그러나 그 순간 그 의복은 시뻘겋게 달궈진 금속처럼 헤라클레스의 몸에 달라붙었고, 뜨거운 열기와 맹독이 그의 피부와 몸속으로 파고 들어갔다. 숱한 고난과 역경과 위험을 견뎌온 영웅조차 자신에게서 비롯된 화살의 독을 견뎌낼 수 없었던 것이다.

고통을 견디지 못하고 괴로워하는 헤라클레스를 위해 친구 필록테테스는 그가 누운 나무더미에 눈물을 머금고 불을 붙인다. 이렇게 인간 헤라클레스는 산 채로 화장되었으나, 그 뜨거운 불길이 올림포스 산까지 닿자 성스러운 구름이 위대한 영웅을 태워 하늘로 데려갔다. 그는 그렇게 영원히 죽지 않는 신의 일원이 된 것이다.

이탈리아의 화가 귀도 레니가 그린 〈데이아네이라의 납치〉에는 남편보다 먼저 강을 건너며, 불안에 휩싸여 뒤돌아보는 데이아네이라의 표정과 네소스의 표정이 대조되어 드러나 있다. 네소스는 불안해하는 데이아네이라와는 달리 들뜨고 장난기까지 어린 표정이다. 그리스 신화의 주인공이라 해도 모자라지 않을 헤라클레스는 이 그림에서 원경에 겨우 모습을 드러냈을 뿐이다. 한 장면의 중심이 되는 인물들을 명암과 대조를 통해 강하게 집중해 드러내는 귀도 레니의 화풍이 여전하다.

하늘을 뒤덮은 구름은 앞으로 이들 앞에 펼쳐질 더 크고 어두운 운명을 상징하며 화면 전체에 불길한 기운을 드리운다.

사랑과 운명 앞에서 인간은 얼마나 보잘것없는 존재인가. 또한 죽어가면서도 끝까지 책략을 부리는 네소스를 통해 우리는, 인간 본성의 또 다른 어둡고 비열한 속성을 확인하게 되는 것이다.

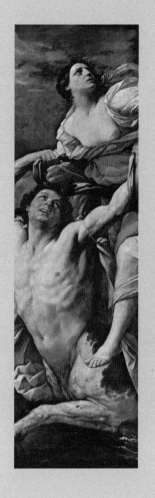

무언가를 잃을 수도 있다는 두려움에서
벗어나는 최선의 방법은
언젠가는 죽는다는 사실을 기억하는 것이다.

_스티브 잡스

CHAPTER 4
운명의 정원에서
미래를 마주하다

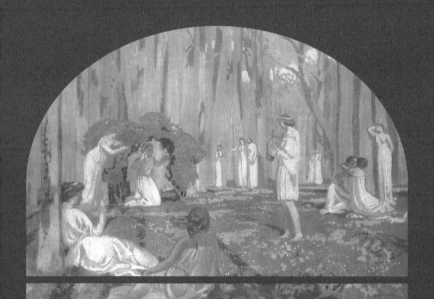

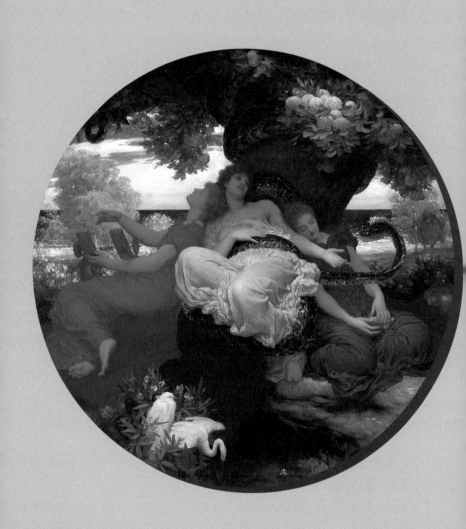

영원한 젊음도
영원한 일상도 없다
그러니 오늘에 충실할 뿐

프레더릭 레이턴, Frederic Leighton,
헤스페리데스의 정원 The Garden of the Hesperides

황금사과가
열리는 정원

Frederic Leighton
The Garden of the Hesperides

영웅 헤라클레스가 해결해야 할 열한 번째 과업은, 헤스페리데스가 지키는 황금사과를 따 오는 일이었다.

헤스페리데스는 '헤스페로스의 딸들'이라는 뜻으로 석양의 님프들을 뜻한다. 헤스페리데스 자매들은 아이글레, 에리테이아, 헤스페라투사 등 3명으로, 이들의 이름은 각각 '일몰', '진홍빛', '광채' 등 석양의 이미지를 뜻하는 단어들에서 유래했다.

헤스페리데스는 대지를 감싸고 흐르는 오케아노스의 서쪽 끝에 있는 '행복의 땅' 엘리시온에서 멀지 않은 아틀라스 산자락에서 살고 있다고 한다.

제우스와 헤라가 결혼할 때 대지의 어머니인 가이아가 황금사과 한 그루를 선물했는데, 이 황금사과가 자라는 정원은 서쪽 땅 끝에 위치하며 밤의 여신이자 거인 아틀라스의 딸인 이 세 명의 헤스페리데스가 지키고 있었다.

헤스페리데스의 정원이라고도 불리는 이 과수원에서 자라는 황금사과와 사과나무는 티폰과 에키드나 사이에서 태어난 용 라돈이 헤스페리데스 자매와 함께 지켰다. 헤스페리데스 자매는 신들의 음료인 암브로시아가 솟아나는 샘 근처에서 노래를 부르며 지냈다.

헤스페리데스의 정원은 너무 먼 곳에 있어 해신 네레우스 말고는 아무도 그리로 가는 길을 알지 못했다. 헤라클레스는 온갖 모습으로 변신하며 도망치는 바다의 노인 네레우스를 간신히 붙잡아 정원의 위치와 가는 길을 알아낸 뒤 곧 길을 떠났다.

그리고 그 길에서 거인 안타이오스를 공중으로 들어올려 목 졸라 죽인 뒤, 인간에게 불을 훔쳐다 주었다는 죄로 매일 새롭게 독수리에게 간을 파 먹이는 형벌을 받아야 했던 프로메테우스를 풀어주었다. 이 또한 예언과 운명의 실현이었다.

프로메테우스는 그 보답으로, 황금사과를 얻으려면 반드시 거인 아틀라스에게 사과를 가져오게 해야 한다는 사실을 알려주었다.

수많은 난관을 지나 헤라클레스가 드디어 서쪽 끝 땅에 도착하니, 프로메테우스의 친형제인 아틀라스가 땀을 뻘뻘 흘리며 하늘을 떠받치고 있었고 과수원은 바로 그 근처에 있었다. 헤라클레스는 하늘을 떠받치고 있는 아틀라스에게, 헤스페리데스의 정원에 가서 황금사과를 몇 개 따다 주면 그 동안 대신 하늘을 떠받치고 있겠다고 제안했다. 아틀라스는 좋아라하며 제안을 받아들였다.

오랜만에 무거운 짐을 내려놓은 아틀라스는 발걸음도 가볍게 헤스페리데스의 정원으로 가서 황금사과를 따 왔지만, 헤라클레스가 힘들게 하늘을 떠받치고 있는 것을 보자 생각이 바뀌었다.

그는 헤라클레스에게 자신이 직접 에우리스테우스 왕에게 가서 황금사과를 주고 올 테니 그때까지 계속 하늘을 떠받치고 있으라고 말했다. 아틀라스의 시커먼 속셈을 알아차린 헤라클레스는 한 가지 꾀를 냈다.

그는 아무렇지 않은 듯 그렇게 하라고 대답하고는, 하늘을 떠받친 어깨가 너무 아파서 방석을 대야겠으니 잠시 하늘을 받아달라고 아틀라스에게 부탁했다. 아틀라스는 아무런 의심 없이 그의 말대로 했다. 그제야 하늘에서 벗어난 헤라클레스는 그대로 황금사과를 집어 들고 그곳을 떠났다.

용 라돈은 헤라클레스의 손에 죽임을 당했고, 헤스페리데스 자매는 황금사과를 잃은 슬픔에 각각 느릅나무와 미루나무와 버드나무로 변해버렸다.

그렇게 황금사과를 손에 넣은 헤라클레스는 미케네의 에우리스테우스 왕에게 가져다주었다. 하지만 왕은 이 신성한 과일을 어쩌면 좋을지 몰라 다시 헤라클레스에게 떠넘겨버렸고, 헤라클레스는 황금사과를 아테나 여신에게 바쳤다.

황금사과는 영원한 젊음을 가져다준다고 한다. 그러나 사용만 할 수 있을 뿐 아무 곳에서나 보관할 수 없다. 그래서 나중에 지혜의 여신 아테나는 그것들을 원래 자리인 헤스페리데스의 정원에 도로 갖다놓았다.

화폭 안에 절대미를 구현해내는 프레더릭 레이턴이 묘사한 헤스페리데스의 정원은 천국의 모습과 다를 바 없어 보인다.

한 요정은 휴식을 취하고 있고, 한 요정은 노래를 부르며, 한 요정은 잠들어 있다. 또아리를 틀고 있는 용 라돈만이 이 정원과 천국의 차이를 드러내 보여주고 있다.

화면 가득 넘쳐 흐르는 황금빛과 석양, 주홍빛 천의 색감은 레이턴이 자주 활용하는 장기이기도 하다.

인간이 한 치 앞을 내다보지 못하듯 저 요정들 또한 무슨 일이 일어날지 알 수 없었으리라. 주어진 임무에 충실하며 한가로이 일상을 보내는 사이, 예비된 운명은 익숙했던 공간을 흔들고 지나가버렸다.

순간들을 소중히 여기다 보면,
긴 세월은 저절로 흘러갈 것이다.

_마리아 에지워스

배불러도 뱉을 수 없고
배고파도 삼킬 수 없다
너, 욕망이여

허버트 제임스 드레이퍼, Herbert James Draper,
이카로스에 대한 비애 The Lament for Icarus

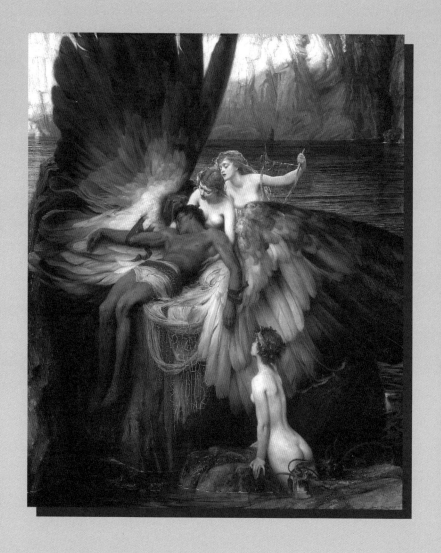

너무나 짧게 빛난
영광의 순간

Herbert James Draper
The Lament for Icarus

다이달로스는 그리스 신화에서 헤파이토스 못지않게 손재주가 뛰어난 명장이다. 아테네 출신인 그는 대패, 도끼, 송곳, 접착제, 돛대 등을 발명했다. 세계 최초로 기계인간을 만들었다고도 한다.

　다이달로스를 총애했던 크레타의 왕은 다름 아닌 제우스와 에우로페의 아들인 군왕 미노스였다. 미노스는 인재를 매우 아꼈고 다이달로스는 그가 베푼 은혜에 기술로 보답했다. 그 유명한 미노타우로스를 가둬둔 천재적인 미궁도 다이달로스의 손에서 탄생한 작품이다. 미노타우로스는 반은 소이고 반은 사람의 몸을 한 괴물이다. 그는 포세이돈이 크레타 섬에 보낸 신성한 황소와 미노스의 아내인 파

시파 왕비 사이에 태어난 존재였다. 미노스는 포세이돈의 분노를 사게 되었고 바다의 신은 왕비가 황소를 사랑하도록 만들어 괴물을 탄생시킨 것이었다. 미노스 왕은 수치스러운 괴물 미노타우로스를 복잡한 미궁에 가둬놓고 정기적으로 음식을, 즉 젊은 남녀를 먹이로 주었다. 미궁이 완공되자 다이달로스는 공사를 점검하다가, 미궁에 갇혀 빠져나오지 못할 뻔했다고도 한다.

미노스 왕은 딸 아리아드네가 자신을 배신하고 영웅 테세우스에게 실타래를 주어 미노타우로스를 죽인 뒤 무사히 미로에서 탈출하도록 돕자, 다이달로스에게 분노의 화살을 향했다. 그 실타래 또한 다이달로스의 작품이었기 때문이다. 미노스 왕은 다이달로스와 그의 아들 이카로스를 높은 탑에 가두었다.

지혜로운 다이달로스는 이번에는 병사들이 철통같이 지키고 있는 항구가 아니라 하늘로 시선을 돌렸다. 하늘을 자유로이 나는 새들을 보자 그는 퍼뜩 대담한 생각을 떠올렸다. 제아무리 미노스 왕이라 해도 바다를 지배할 수는 있겠으나 하늘은 그가 통제할 수 없는 곳이다. 아직 정복되지 않은 곳을 향한 명예욕 또한 그를 자극했다.

다이달로스는 새의 깃털을 가장 짧은 것부터 시작해 점점 긴 깃털을 붙여 나감으로써 부채꼴을 만들었다. 커다란 깃털은 실로 메고 작은 깃털은 밀랍으로 붙였다. 드디어 네 날개가 완성되자, 다이달

로스는 그 날개를 어깨에 묶고 흔들어보았다. 그러나 정말로 새처럼 공중으로 몸이 솟아오르는 것이었다. 어린 소년 이카로스는 마치 새처럼 공중에서 날고 있는 아버지를 보며 입을 다물지 못했다.

시험비행을 마친 다이달로스는 지면에 착륙했다. 이어서 아들에게도 날개를 달아준 뒤 나는 방법을 가르쳐주었다. 그는 아들에게 여러 차례 경고했다. 이제 함께 날아서 크레타 섬을 탈출할 거라고, 다만 너무 낮게 날아 바닷물에 날개가 젖으면 무거워지고, 너무 높이 날면 태양열에 날개를 이어붙인 밀랍이 녹아버릴 터이니 반드시 그의 곁에 붙어 함께 날아야 한다는 경고였다.

마침내 두 부자는 날개를 펼치고 하늘로 솟아올랐다. 바람을 가르며 하늘을 나는 느낌은 마치 신이 된 것과도 같았다. 그러나 이카로스는 하늘을 날고 있다는 기분에 도취된 나머지, 아버지의 충고를 까맣게 잊고 날개를 더욱 힘차게 흔들어 고도를 높이기 시작했다.

태양이 점점 가까워졌다. 이카로스의 밀랍은 순식간에 녹아내려 깃털이 사방팔방으로 흩어지고 말았다. 소년은 순식간에 성난 파도 속으로 곤두박질쳤다. 다이달로스는 아들의 비명을 듣고 고개를 돌려보았으나 모습이 보이지 않았다.

그는 곧 바다 위에 둥둥 뜬 무수한 깃털들을 발견하고 비통으로 가슴을 쥐어뜯으며 날개를 만든 스스로를 원망하다가 시칠리아로

떠나갔다. 이카로스의 시신은 나중에 헤라클레스가 발견해 그를 묻어주었다고 한다.

영국의 신고전주의 화가 허버트 드레이퍼는 신화와 역사 속 내용을 주제로 삼았고 빅토리아 시대 화가 가운데 누드를 가장 아름답게 표현했다는 평을 받은 화가다. 아름다운 초상화로도 명성이 높았다. 그는 수많은 드로잉 단계를 거쳐야 작품을 완성했고, 하나의 그림을 그리기 위해 몇날 며칠을 대상을 관찰하고 다시 그리기를 반복했다고 한다.

거대한 날개를 단 채 숨을 거둔 짙은 살빛의 소년을 아름다운 님프들이 건져 올려놓고 비탄에 빠져 그를 애도하는 모습이 인상적이다. 고전미가 넘치는 화면에는 슬픔과 아름다움, 죽음의 공포와 찬란한 태양빛이 공존하고 있다.

르네상스 때부터 화가들이 즐겨 그린 이카로스는 지나친 야망과 신에 대한 불손을 경고하는 상징이었다. 물론 한계를 넘어 하늘을 난 최초의 인간에 대한 동경도 섞여 있었음은 물론이다.

자신의 한계를 인정하지 않고 비상의 날개를 펼쳤던 이카로스는 이미 헬레니즘 시대에도 다이달로스와 여신들에 둘러싸인 영웅의 모습으로 표현되기도 했다. 특히 근대에 들어서면서 이카로스는 예술을 비롯한 여러 영역에서 끝없이 도전하는 진정한 영웅으로 관심

의 대상이 되었다.

　그러나 이카로스가 받아 마땅한 영광의 순간은 너무나 찬란했으나 너무나 짧았다. 찰나의 빛을 좇아 목숨을 바칠 수 있는 인간은 그래서 어리석고, 또한 아름다운 존재인 것이다.

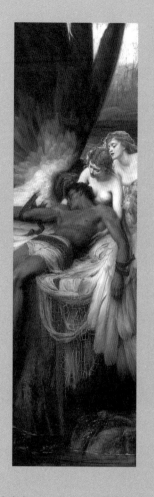

인생에는 두 가지 비극이 있다.
하나는 원하는 것을 얻지 못했을 때 생기는 비극이고,
하나는 원하는 것을 얻었을 때 생기는 비극이다.

_오스카 와일드

복수는 영혼을 파괴한다
어느 누구보다
복수하는 당신의 영혼을

외젠 들라크루아, Eugène Delacroix,
분노한 메데이아 Furious Medeia

배신과 복수의 화신
그리고 피해자

Eugène Delacroix
Furious Medeia

이아손은 바람의 신 아이올로스의 증손자이나 이올코스의 왕 아이손의 아들이다. 아이손은 포세이돈의 아들이자, 아버지가 다른 형제인 펠리아스에게 왕위를 빼앗겼다. 그래서 자식을 보호하기 위해, 이아손이 태어나자 아이가 죽었다고 거짓말을 한 뒤 펠리온 산으로 떠나보냈다. 그러고는 헤라클레스 등 위대한 영웅들을 가르쳤던 현자 케이론에게 양육을 부탁했다. 그렇게 20년이 지난 뒤, 용감하고 잘생긴 청년이 된 이아손은 고향 이올코스로 돌아가 펠리아스에게서 왕위를 되찾기로 결심했다.

　이아손은 양손에 창을 들고 긴 곱슬머리를 휘날리며 이올코스로

입성했다. 사람들은 태양신 아폴론처럼 준수한 청년을 호기심 어린 눈으로 바라보았다. 그러나 펠리아스만은 흠칫 놀라지 않을 수 없었다. 신발을 한쪽만 신은 젊은이로부터 죽임을 당하리라는 신탁을 받았기 때문이다. 펠리아스는 조카 이아손을 환영하는 척했으나 그를 제거하기 위해 악독한 계책을 꾸몄다. 프릭소스의 망령이 밤마다 꿈에 나타나 용이 지키고 있는 신성한 숲에 걸려 있는 황금 양털를 가져와달라고 간청하는데, 늙고 쇠약한 자신은 갈 수 없으니 부디 이 명예로운 임무를 완수하고 돌아와 왕위에 앉으라는 것이었다.

이아손은 모험에 대한 설렘과 미래의 영광에 마음이 부풀어 올라, 그 제안 뒤에 숨은 위험과 음모를 생각할 겨를이 없었다. 그는 이 원정에 함께할 영웅들을 그리스 각지에서 모집한다. 영웅 중의 영웅 헤라클레스, 아테네의 자랑 테세우스, 천재 음악가 오르페우스 등 다양한 영웅들이 함께 이 아르고호에 올랐다. 아르고호의 영웅들이 펼친 업적과 명성은 그리스 전역에 널리 퍼졌고 올림포스 신들의 관심까지 사로잡았다.

고난 끝에 콜키스에 도착한 이아손은 황금 양털를 얻기 위해 아이에테스 왕의 딸인 메데이아를 유혹했다. 그녀는 지옥의 여신 헤카테의 사제이자 마법의 힘을 지닌 마녀였다. 사랑에 빠진 마녀는 신전에서 이아손과 밀회를 나누었다. 아버지의 의심을 사게 된 메데이아

는 황금 양털를 얻게 해줄 테니 자신을 데려가 신부로 삼아달라고 이아손에게 간청하고, 이아손은 미래와 사랑을 그녀에게 맹세했다. 메데이아가 수면의 신 히포노스에게 도움을 청해 주문을 외도록 하자 황금 양털을 지키던 용은 잠들어버렸다.

마녀의 도움으로 임무를 완수한 이아손은 배를 타고 도망을 치는데, 메데이아는 아버지의 명령에 따라 자신을 추격해 온 친동생 압시르토스를 죽인 뒤 토막을 내 한 조각 한 조각씩 나누어 바다에 던졌다. 추격하는 병사들이 시신을 건지는 틈에 도망치기 위해서였다. 메데이아는 사랑 때문에 친족마저 살해하는 씻을 수 없는 죄를 저지른 것이다. 그녀는 아르고호 영웅들이 맞이한 마지막 난관이었던 청동 인간마저 최면에 빠뜨려, 영웅들의 승리를 끝까지 도왔다.

이아손이 이렇게 황금 양털을 가져왔으나 펠리아스가 순순히 왕위를 넘기지 않자, 메데이아는 결국 흑마술을 쓰고 계책을 부려, 펠리아스의 딸들을 꼬드겨 아버지에게 젊음을 되찾아주자고 유혹했다. 늙은 염소 한 마리를 토막 내 메데이아가 조제한 약탕이 끓고 있는 솥에 넣자 놀랍게도 새끼 염소가 튀어나왔다. 이 광경을 보고 홀딱 넘어간 펠리아스의 딸들은 아버지를 죽여 토막을 내 가져와 같은 솥에 넣었다. 그러나 이미 메데이아는 솥의 약탕을 평범한 물로 바꿔놓았다. 그들은 결국 자신들이 죽인 아버지를 되살릴 수 없었다.

이렇게 원수 펠리아스를 죽인 뒤, 이아손은 메데이아와 함께 코린토스로 떠나 10년간 두 명의 아들을 낳고 행복한 시간을 보냈다. 그러나 무시무시한 힘을 지닌 마녀는 콜린토스 사람들을 불안하게 만들었고, 이아손도 서서히 그녀에 대한 사랑이 식어가던 중 코린토스의 왕 크레온의 딸 글라우케를 사랑하게 되었다. 크레온은 그들이 결혼식을 올리기 전 메데이아를 추방할 것을 선포했다. 사랑 때문에 혈육을 배신하고 살인마저 저질렀던 메데이아는 이제 남편에게 배신을 당하고 버림받았다. 그녀는 이 모든 상황을 받아들이는 척하며 새 신부에게 화려한 예복과 금관을 선물했다. 그러나 이 예복과 왕관은 세상에서 가장 치명적인 독약에 담근 물건들이었다. 행복에 겨운 신부가 예복을 입자마자 살과 옷이 붙으며 타올랐고 왕관은 머리를 조여왔다. 크레온 왕은 딸을 구하려다 결국 함께 타죽고 말았다.

그 뒤, 아름다운 마녀는 가장 냉혹한 복수를 계획했다. 이아손과의 사이에 낳은 어린 두 아들을 제 손으로 죽여버림으로써 남편 이아손에게 씻을 수 없는 응징을 한 것이다. 메데이아는 아들들의 시체마저도 이아손에게 남겨주지 않은 채 하늘을 나는 수레를 타고 아테네로 달아나버렸다. 그러나 이 복수로 인해 가장 영혼이 파괴되고 씻을 수 없는 고통을 받은 장본인은 그 누구도 아닌, 바로 메데이아 자신이었을 것이다.

프랑스 낭만주의를 대표하는 화가 들라크루아는 이러한 메데이아의 고통을 눈빛에 고스란히 담아냈다. 메데이아는 아직 너무나 어린 두 아들을 마치 고깃덩어리처럼 붙잡은 채 손에는 시퍼런 칼을 들고 있다. 영문 모르는 아이의 눈에는 투명한 눈물이 가득하다. 곧 자신에게 닥칠 비극적인 운명을 결코 헤아릴 수 없을 것이다. 실성한 듯한 메데이아의 눈에는 광기와 회환, 후회와 증오가 뒤섞여 무어라 정의 내릴 수 없는 복합적인 감정이 깃들어 있다.

들라크루아는 19세기 당대 거물이었던 앵그르에게 반기를 들었고 다비드에 의해 확립된 고전적인 회화풍을 허물었다고는 하나, 소재와 기법 면에서는 그들과 크게 다르지 않았다. 그런 면에서 그는 서양 미술사에서 최후의 역사화가라고도 일컬어진다. 그러나 그가 그린 역사화는 문학적인 상상력과 환상이 짙게 깔려 있다. 기존 고전주의 화풍의 질서나 이성과는 거리가 먼 폭력과 광기의 세계에 깊이 매료된 그는, 메데이아의 영혼을 다른 어떤 화가보다 깊이 이해하고 반영할 수 있었는지도 모른다.

빛이 어두움에 비치되,
어두움이 깨닫지 못하더라.

_요한복음 1장 15절

저녁 무렵의 빛도
우리의 운명도
여러 개의 가면을 쓴다

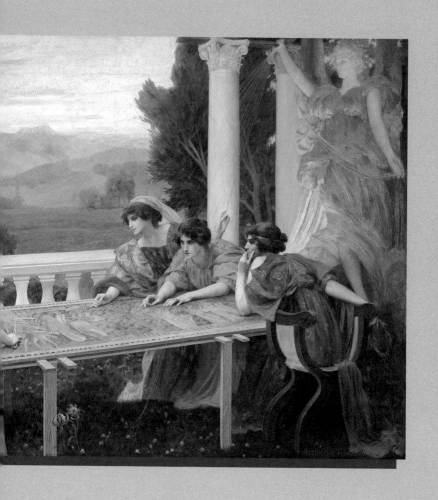

헨리 시돈스 모브레이,
운명

Henry Siddons Mowbray,
Destiny

운명의 실을 잣는
세 여신

Henry Siddons Mowbray
Destiny

우리가 마치 운명을 모르듯 운명의 여신은 잘 알려져 있지 않다. 운명의 여신을 다룬 예술작품 중 가장 유명한 페이디아스의 조각상 〈운명의 세 여신〉은 원래 파르테논 신전의 동쪽 벽에 있었으나, 현재 대영박물관에 소장되어 있다. 놀랍게도 이 조각상에는 머리가 없다. 마치 인간이 운명을 내다볼 수 없듯, 운명의 신의 얼굴 또한 보면 안 된다는 의미 같기도 하다.

그리스 신화에서 인간 세상의 모든 희로애락은 모두 운명의 여신들이 철저히 설계하고 정확히 실행한 결과물이다. 인간은 우연히 이 세상에 태어났지만 세상과 필연적인 관계를 형성하는 일이 그만큼

절실했을 것이다. 그래서 바로 운명, 즉 세상 뒤에 숨은 강력한 힘이 우리를 관리해주고 있다는 데 안도하게 되는 것이다.

또한 '운명'은 세계의 필연성과 인류, 또는 개인의 한계성을 시사한다. 인류와 개인에게는 한계가 있다. 도저히 어떻게 해도 이루지 못할 때 우리는 운명의 문을 두드리고 운명에게로 그 모든 원인을 돌리게 된다.

운명의 세 여신을 일컬어 '모이라이'라고 하는데, 원래는 '부분' 또는 '주어진 몫'이라는 의미다. 즉 사람이 태어나면서 할당받은 몫을 뜻한다. 혼돈의 카오스에서 밤의 여신 닉스와 어둠의 신 에레보스가 태어났는데, 모이라이는 바로 이 밤과 어둠의 딸이라고 한다. 일설에는 제우스와 율법의 여신 테미스의 딸이라고도 한다.

세 자매인 모이라이 가운데 맏이인 클로토는 생명의 실 또는 세 가지 색의 황금 양털를 뽑아내고, 둘째인 라케시스는 실의 길이와 굴곡을 정하는 또는 눈을 감고 제비를 뽑는 역할을 한다. 막내 아트로포스는 가위로 그 실을 잘라 생명을 거두거나 둘째 라케시스가 제비 뽑은 결과를 기록하고 저장하는 역할을 수행했다. 아트로포스라는 이름은 '불가피하다'라는 뜻이다. 그녀의 가위를 누구도 피해 갈 수 없다. 운명의 힘과 의미를 단번에 드러내는 이름이다. 클로토는 현재를, 라케시스는 과거를, 아트로포스는 미래를 상징한다.

운명의 여신과 올림포스와의 관계는 복잡하다. 그녀들은 분명 제우스의 통치 아래 존재하지만, 너무나 은밀하고 어두운 그림자 뒤에 숨어 있어 다른 신들은 운명을 전혀 알 수 없다. 신들조차 운명과 숙명을 그대로 받아들여야 했다.

운명의 신은 물론 인간에게 가장 큰 위력과 효과를 지닌다. 운명의 여신은 문학, 그 가운데 특히 비극을 선호하는 듯하다. 그래서 그리스 신화에서는 운명은 곧 비극으로 이어지는 경우가 많다. 헤라클레스, 오이디푸스, 아킬레우스, 이아손 등 인간으로 태어난 영웅들은 모두 주어진 잔혹한 운명과 맞서 싸우면서 명성을 떨쳤다. 그러나 결국 그들도 운명을 극복하지는 못했다.

트로이 전쟁의 영웅 아킬레우스는 전장에서 죽게 될 운명이었다. 이 사실을 안 그의 어머니 테티스가 어린 아들을 스틱스 강에 담가 불사의 몸으로 만들고자 했다. 운명을 바꾸려 했던 것이다. 그러나 유일하게 강물이 닿지 않은 곳이 있었으니, 바로 그녀가 잡고 있었던 발뒤꿈치였다. 아킬레우스는 결국, 트로이 전쟁을 일으킨 파리스의 화살에 이 발뒤꿈치를 맞고 목숨을 잃는다.

운명은 미리 알 수 없다. 사람들은 델포이에 있는 아폴론 신전에 가 신탁을 청할 수 있지만, 그 의미를 단번에 알 수 없다. 수수께끼와 같은 신탁을 스스로 이해하고 알아맞히거나, 직접 맞닥뜨린 뒤에

야 깨달을 수 있다. 예언 능력은 오히려 재앙으로 이어지는 경우가 많았다. 결론적으로 운명이란 인간이 미리 알아서는 안 되는, 금기의 존재이다.

그러나 정해진 운명에 순응하지 않고, 어떻게든 운명을 극복해보려는 과정 속에서 인간은 그 존재 가치를 더한다. 모든 인간이 주어진 운명에 굴복한 채 살아갔다면, 수많은 예술과 비극과 아름다움은 탄생되지 않았을 것이다. 운명을 거스르는 인간 앞에 영광이 있다.

미국의 화가 헨리 시돈스 모브레이는 이집트의 알렉산드리아에서 태어났고 부모는 영국인이었다. 모브레이는 초기 르네상스 시대의 작품 주제들을 따라 인간적인 느낌을 전하는 종교화들을 그렸다.

이 무렵 미국판 르네상스 또는 낭만주의라고 불리는 화풍이 일어났는데, 19세기 후반 당시 유럽에서 유행하던 사실주의나 인상파의 흐름과는 조금 거리가 있었다. 그러나 르네상스의 재탄생이 아니라 유럽의 영향에서 벗어나 미국만의 개성을 찾는 시기였다.

모브레이의 〈운명〉은 운명의 여신 모이라이에 대한 화려하고 아름다운 재해석과도 같다. 장식적인 풍경과 화려한 무늬의 예복을 입은 귀족 여성들은 르네상스 미술의 화려함을 떠올리게 한다. 눈에 띄게 배치된 코린트 기둥 또한 매우 상징적이다.

운명의 여신 모이라이는 늙고 추한 외모를 지녔다. 그러나 모브레

이는 그 운명의 여신들이 실을 잣고 자르는 모습을 세 명의 젊은 여성들이 태피스트리를 짜는 모습으로 형상화했다. 이 태피스트리 또한 인간의 삶을 상징한다. 오른쪽에 서 있는 아름답고 신비로운 인물은 운명과 행운의 여신 포르투나를 닮았다. 왼쪽에서 가위를 쥐고 있는 인물은 실을 잘라내어 생명을 끊는 역할을 상징한다. 신화적이고 신비로운 주제, 화면을 가득 채운 무지갯빛 색감과 아름다운 여인들을 통해 운명의 여신들마저 새롭게 창조하는 화가의 예술성이 빛나고 있다.

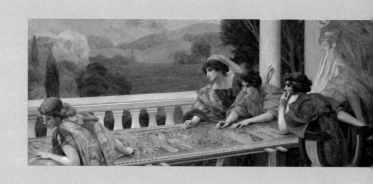

우주를 생각하라. 그 극히 작은 한 부분이 당신이다.
시간을 생각하라. 그 극히 짧은 한 순간이 당신에게 주어져 있다.
운명이 정한 것들을 생각하라. 당신은 그 운명의 작은 한 부분이다.

_아우렐리우스

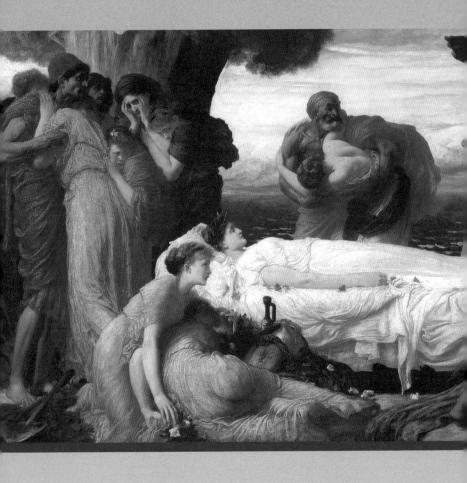

프레더릭 레이턴,
죽음의 신과 싸우는 헤라클레스

Frederic Leighton,
Hercules Wrestling with Death

모든 영웅의 숙명은
운명을 알고도
운명을 거역하는 것

인간으로 태어나
신의 자리에 오르다

Frederic Leighton,
Hercules Wrestling with Death

그리스 신화에서 가장 위대한 영웅으로 칭송받는 헤라클레스는 죽은
뒤 승천해 신의 지위에 오른다. 그가 평생 동안 이룬 12개의 과업에
는 고난과 영광, 이성과 광기, 전쟁과 사랑 등 인간의 삶과 역사의 모
든 것이 응축되어 있다 해도 과언이 아니다.

 헤라클레스는 제우스의 마지막 인간 아들이라고 한다. 어머니는
테베의 왕 암피트리온의 아내인 알크메네이다. 암피트리온이 출정
한 사이, 제우스는 그의 모습으로 변신해 알크메네와 동침했고 사흘
동안 태양이 떠오르지 않았다. 그 뒤 알크메네는 남편과 애인의 아
이 둘을 임신했다. 제우스는 기쁜 나머지 아이가 태어나기 바로 직

전, 자신의 아드인 페르세우스의 후손 가운데 곧 위대한 영웅이 태어날 것이라고 올림포스에 선포해버렸다.

진노한 헤라의 질투는 헤라클레스가 태어난 뒤로도 그치지 않았다. 헤라는 헤라클레스를 죽이려고 독사 두 마리를 보내는데, 강보에 누워 있던 아기 헤라클레스는 작은 손으로 먼저 독사를 잡아 목을 졸라 죽였다고 한다. 헤라클레스는 첫 번째 아내와의 사이에 아이를 셋이나 낳고 행복한 시간을 보냈는데, 헤라는 헤라클레스에게 광기를 심어 사랑하는 자신의 아이들과 아내를 활로 쏘아 죽이고 만다. 제정신을 찾은 헤라클레스는 헤아릴 수 없는 고통에 빠졌고, 델포이의 아폴론 신전으로부터 에우리스테우스 왕의 노예가 되어 12년 동안 열두 가지 큰 공을 세워야만 죄를 씻을 수 있으리라는 신탁을 받았다.

첫 번째 과업은 어떤 공격에도 상처 입지 않는 가죽을 지닌 네메아의 사자를 없애는 것이었다. 수많은 생명을 해친 그 사자를 헤라클레스는 몽둥이로 머리를 내리친 뒤 목을 졸라 죽이고는 가죽을 벗겨 둘러메고 돌아왔다.

두 번째는 개의 몸에 아홉 마리 뱀의 머리를 단 괴물 히드라를 없애는 것이었다. 게다가 그 머리 중 하나는 결코 죽지 않는 불사의 머리였다. 다른 머리들도 하나를 박살내면 그 자리에서 두 개가 다시

생겨났다. 헤라클레스는 뱀의 머리들을 벤 뒤 그 자리를 불로 태워 없애 머리가 재생되지 못하도록 한 뒤, 불사의 머리까지 잘라내 커다란 바위로 눌러놓았다.

세 번째 과업은 케리네이아 산에 사는 황금뿔을 지닌 사슴을 생포하는 일이었고, 네 번째 과업은 에리만토스 산의 멧돼지를 생포하는 일이었다.

순조로이 과업을 완수하는 듯했으나, 켄타우로스 족의 잔치에 초대받은 헤라클레스는 술에 취해 그들과 싸움을 벌이게 되었다. 그러다가 히드라의 피가 묻은 독화살을 실수로 스승 케이론에게 맞히고 말았다. 그는 헤라클레스의 어린 시절의 벗이자 그리스 신화 속에 등장하는 최고의 스승이었다. 그는 원래 불사의 몸이었는데, 아끼는 제자인 헤라클레스가 쏜 독화살에 맞아 죽지도 못한 채 끔찍한 고통에 시달리게 된 것이다. 그는 차라리 자신의 생명을 코카서스 산 절벽에 묶인 프로메테우스에게 넘겨주고 자신은 스스로 죽음을 택해 고통에서 벗어났다.

다섯 번째 과업은 소를 3천 마리나 길렀으나 30년간 청소하지 않은 아우게이아스 왕의 외양간을 청소하는 일이었다. 여섯 번째는 사람의 얼굴을 한 새를 퇴치하는 과업, 일곱 번째는 크레타의 황소를 생포하는 일이었다. 여덟 번째 과업은 사람을 잡아먹는 식인마를 제압하는 일, 아홉 번째 과업은 아마존 여왕 히폴리테의 황금 허리띠

를 구해 오는 일, 열 번째는 엄청난 소떼를 빼앗아 오는 일이었다.

마지막 과업에 다가갈수록 인간으로서 점점 더 감당하기 힘든 일들이 주어졌다. 열한 번째 과업은 헤스페리데스가 지키는 황금사과를 따 오는 일이었다. 이 과업에 성공하기 위해 헤라클레스는 아틀라스를 대신해 잠시 하늘을 떠받치고 있어야 할 정도였다. 마지막 과업은 저승을 지키는 개 케르베로스를 데려오는 임무였다. 헤르메스의 안내를 받아 하데스의 세계로 들어간 헤라클레스는, 결국 맨손으로 제압할 수 있다면야 케르베로스를 데려가도 좋다는 허락을 하데스로부터 받기에 이른다. 헤라클레스는 입에서는 독침이 흐르고, 목에는 수많은 뱀 머리가 달려 있고, 꼬리에는 용머리가 달린 채 시뻘건 입을 쩍 벌린 거칠고 무시무시한 개 케르베로스를 끌어안고 지상으로 올라가 마지막 과업을 달성했다. 이렇게 그는 죄를 씻고 온갖 고난과 역경을 거친 뒤 신들의 자리에 등극하게 된 것이다.

10년간 12개의 과업을 완수하는 동안 헤라클레스는 숱한 인연을 만나고 수많은 존재들과 싸움을 벌였다. 헤라클레스는 죽음의 신과 맞서 싸울 만큼 담대하고 용감한 영웅이었다. 헤라클레스는 테살리아의 왕 아드메투스로부터 융숭한 대접을 받는데, 아름다운 그의 왕비 알체스테가 아드메투스를 대신해 죽음을 자처했다는 사연을 듣게 된다. 헤라클레스는 주저 없이 알체스테의 무덤을 찾아가, 음산

한 바람과 함께 그녀의 영혼을 가지러 온 죽음의 신 타르타로스를 위협해 영혼을 되돌려 받았다. 이 일화는 헤라클레스가 수행한 열두 개의 업적에는 속하지 않지만, 그의 인간적이고 용감한 면모를 드러내는 이야기라 하겠다.

영국의 화가 레이턴은 바로 이 장면을 비애와 공포, 경이로움과 함께 화폭에 담았다. 엄청난 위력을 동원해 죽음의 신을 포박하고 있는 헤라클레스의 용감무쌍한 모습을, 뒷모습만으로도 생생히 구현해내고 있다. 온몸의 근육과 힘을 다해 목적을 달성하고 있는 헤라클레스의 육신에서, 인간이란 얼마나 강인하고 위대할 수 있는 존재인지를 다시 한 번 확인할 수 있다. 신에게 굴복하지 않는 인간만이 신과 어깨를 나란히 하는 자리에 오를 수 있었던 것이다.

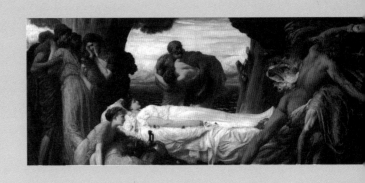

담대하라!
낯선 곳으로 떠나는 배에 오를 때는
자신의 그 어떤 부분도 육지에 두고 가서는 안 된다.

_알란 알다

너는 내 죽음의 천사
끝을 알아도
어찌할 수 없구나

모리스 드니,
오르페우스와 에우리디케

Maurice Denis,
Orpheus and Eurydice

한순간의 집착이
불러온 비극

Maurice Denis
Orpheus and Eurydice

음악은 일찍이 인간과 자연, 인간과 신 그리고 모든 것을 아우르고 초월하는 소리이자 힘이었다. 영웅들은 강한 생명력과 수중의 고급 무기를 바탕으로, 인간 세상을 종횡무진하며 저승과 이승 사이를 자유자재로 오갔다. 그러나 음악가이자 가수인 오르페우스는 악기 하나와 감미로운 노랫소리로 이 같은 임무를 완성했다.

오르페우스는 트라키아의 왕 오이아그로스와 뮤즈 여신 칼리오페 사이에 태어난 아들이다. 오르페우스의 연주와 노래는 엄청난 마성을 지녀, 나무가 고개를 숙이며 가지를 뻗어 그의 곁으로 모여들었고, 맹수가 얌전히 몸을 낮추었으며, 돌멩이가 춤을 추었다고 한다.

그의 이런 능력은 황금 양털을 구하기 위한 아르고호의 원정에 함께해, 연주와 노래만으로 바다의 폭풍과 마녀 세이렌들의 치명적인 노래마저 잠재울 정도였다. 음악은 또한 사랑스러운 아내 에우리디케를 선사해주었다. 아름답고 발랄한 에우리디케는 존재 자체로 마치 경쾌하고 우아한 노래 같았다. 둘은 서로 깊이 사랑했지만 행복한 나날은 그리 오래 지속되지 않았다.

어느 날 아름다운 에우리디케가 친구들과 푸른 산골짜기에서 봄꽃을 꺾으며 뛰어놀고 있었다. 그녀의 봄처럼 화사한 미모에 반한 양치기 아리스타이오스가 끈질기게 그녀에게 추근댔다. 에우리디케는 놀라서 허둥지둥 도망치다가 수풀 속의 독사에게 백옥처럼 하얀 복사뼈를 물리고 말았다. 오르페우스가 소식을 듣고 급히 쫓아갔을 때 그녀는 이미 차가운 시신으로 변해 있었다.

오르페우스는 더없이 비통해하며 처절한 눈물을 흘렸다. 눈물이 더는 흐르지 않을 정도로 울었으나 사랑하는 아내는 다시 깨어나지 않았다. 오르페우스는 포기하지 않고 저승으로 내려가 하데스에게 아내를 풀어달라고 간청하기로 했다. 실로 놀라운 생각이었다. 저승과 이승은 서로 대립되는 세상이다. 망자가 이승으로 다시 돌아온다는 것은 우주의 근본 법칙과 신의 권위를 파괴하는 것으로, 하데스뿐만 아니라 제우스 또한 허락할 리 없었다.

오르페우스에게는 초인적인 힘도 엄청난 무기도 없었고, 그가 가

진 것이라고는 비통에 잠긴 마음과 작은 리라뿐이었다. 타이나로스 섬에 있는 깊숙한 동굴을 거쳐 암흑의 나라로 내려간 오르페우스의 눈앞에는 아케론 강과 스틱스 강이 시커멓게 흐르고 있었다. 저승과 이승의 경계를 가르는 강으로, 뱃사공인 카론이 관장하는 곳이다.

카론은 어둠의 신 에레보스와 밤의 여신 닉스 사이에 태어난 아들로, 죽은 자를 저승으로 건네주는 일을 한다. 카론에게 주는 뱃삯으로 죽은 자의 혀 밑에 동전 한 개를 넣어주어야 한다. 장례식과 동전이 없으면 죽은 자의 망령은 이 강가에서 100년을 떠돈 뒤에야 배에 올라 저승에 갈 수 있었다.

오르페우스 앞에 노 젓는 소리가 들리더니 뱃사공 카론이 모습을 드러냈다. 오르페우스는 자신의 무기인 리라를 연주했다. 카론은 심금을 울리는 감미로운 소리에 푹 빠져들었다. 음악에 귀 기울이던 카론은 어느새 저도 모르게 노를 저어 오르페우스에게로 다가갔다.

음산한 기운이 감도는 맞은편이 바로 저승이었다. 오르페우스는 전혀 두려워하지 않고 직진해 걸어갔다. 잠시도 쉬지 않고 리라를 연주하며 노래하고 아내의 이름을 불렀다. 저승의 입구를 지키는 케르베로스조차 음악에 취해, 짖는 것조차 잊었다. 하데스마저 천천히 고개를 떨구었고 아내 페르세포네는 남편의 어깨에 머리를 기댄 채 눈물을 글썽였다. 하데스는 스틱스 강을 걸고 오르페우스의 소원을 들어주겠다고 맹세했다. 그러나 그는 지상에 돌아갈 때까지 뒤따라

가는 아내를 절대 돌아보지 말라는 조건을 내걸었다.

헤르메스가 앞장서서 길을 안내하고 오르페우스가 그 뒤를 따랐다. 그는 이 모든 일이 실감나지 않았고 사랑하는 아내를 확인하고 싶은 마음이 너무나 간절했다. 한참을 걷다 보니 눈앞에 밝은 빛이 어슴푸레 보이기 시작했다. 저승과 지상을 잇는 출구였다.

결국 그는 궁금증과 걱정을 참지 못하고 고개를 돌려 뒤를 돌아보았다. 너무나 오랜만에 보는 아내의 아름다운 모습이 한눈에 들어왔다. 그러나 부드러운 눈빛은 순식간에 슬픔과 절망으로 얼룩졌다. 에우리디케는 다시 끝없는 어둠 속으로 빨려 들어가듯 사라져갔다.

자신이 아내를 다시 죽게 했다는 사실을 깨달은 오르페우스는 깊은 고통과 절망에 빠졌다. 저승은 다시 음산하고 살벌한 모습으로 돌아갔다. 오르페우스는 생명 없는 조각상처럼 이승으로 돌아왔다. 그는 7일 밤낮 동안 강가에 앉아 하염없이 눈물을 흘렸지만 저승의 규칙은 더는 그를 위해 바뀌지 않았다.

오르페우스는 정신이 나간 채 트라키아로 돌아왔고 그에게는 이제 슬픔만이 남았다. 몇 년이 지나도 오르페우스는 여전히 아내 에우리디케를 잊지 못하고 그 어떤 다른 여인에게도 더는 사랑을 느끼지 못했다. 그는 그를 흠모하는 많은 여인들의 원망을 샀다. 어느 날 디오니소스에게 숭배 의식을 올리던 여신도들이 그를 발견했다. 술에 취하고 광기에 서린 그녀들은 미친 듯 달려들어 가여운 오르페우

스를 갈기갈기 찢어버리고 말았다. 오르페우스의 아름다운 머리는 리라와 함께 강물에 던져졌다.

그러나 강물에 버려진 리라는 여전히 비장한 선율을 쏟아냈다. 그 소리에 나무와 화초가 고개를 숙였고, 새와 짐승들이 흐느꼈으며, 강과 숲의 요정들이 머리를 풀어헤치고 검은 옷을 입고 그의 죽음을 애도했다. 산속의 바위들마저 눈물을 흘렸다. 그러나 이렇게 해서 오르페우스의 영혼은 저승으로 다시 가 마침내 그토록 사랑했던 아내의 영혼과 재회할 수 있었다.

'나비 파'의 일원으로서 후기 인상주의의 따뜻하고도 신선한 색채 감각을 이어받은 프랑스 화가 모리스 드니는 오르페우스와 에우리디케의 행복한 한때를 묘사했다. 봄날의 숲 속에서 모든 사물은 사랑하고 다시 태어나고, 오르페우스의 음악은 그 기운에 마법을 더한다. 그들 앞에 어떤 비극이 도사리고 있는지 전혀 몰랐던 시절, 인상파 화가답게 따사롭고 눈부신 색감을 통해 드니가 담아낸 찬란한 순간은 비극을 더욱 슬프게 예비하는 듯하다.

때로 인간의 의지는 정해진 운명마저 뒤흔들곤 하지만, 나약한 인간이 버리지 못하는 찰나의 감정과 집착은 우리를 다시 운명의 손아귀에 몰아넣는다. 그러나 끝을 짐작하면서도 앞으로 나아가고야 마는 인간은 얼마나 아름다운가. 정해진 죽음 앞에서도 오늘 하루에 집착하며 살아내는 인간은 얼마나 위대한가.

음악은 마음의 상처를 고치는 묘약이다.

_알프레드 윌리엄 헌트

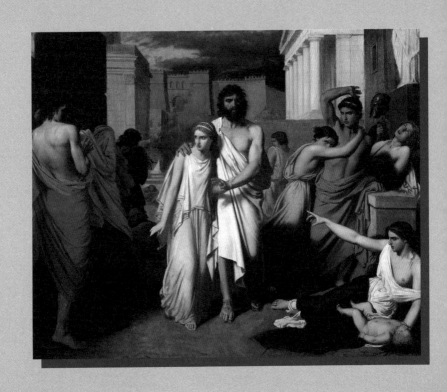

천 리를 내다보는 인간도
눈앞을 보지 못한다
그것이, 인간

샤를 프랑수아 잘라베르, Charles Francois Jalabert,
테베의 전염병 The Plague of Thebes

가장 비극적인 운명을
타고난 사나이

Charles Francois Jalabert
The Plague of Thebes

제우스가 아름다운 소녀 에우로페를 유혹하고 암소로 변신시킨 뒤, 그녀의 오빠 카드모스는 아버지 아게노르의 명을 받아 사방으로 여동생을 찾아다닌다. 그러나 어느 곳에서도 그 흔적조차 찾을 수 없어 괴로워하던 중, 어떤 암소를 쫓아가다 보면 그 암소가 멈춰 쉬는 곳에 나라를 세우라는 신탁을 받는다. 그곳에서 카드모스는 커다란 독뱀을 죽인 뒤 그 이빨을 땅에 심었고 그 땅에 도시국가 테베를 세웠다. 그러나 이 테베는 뒤이은 카드모스 가문의 불행으로 얼룩지게 된다. 이 가문의 비극은 한마디로, 보지 말아야 할 것을 봄으로써 시작되었다.

카드모스의 딸 세멜레는 제우스의 본모습을 보려다가 결국 제우

스의 번갯불에 타 죽었고, 카드모스의 외손자 악타이온은 아르테미스가 목욕하는 장면을 목격한 죄로 사슴이 되어 자신이 아끼던 사냥개들에게 찢겨 죽는다. 또 다른 외손자인 펜테우스는 술의 신 디오니소스가 내린 술과 최면에 취한 여자들에게 멧돼지로 보여지는 바람에 갈가리 찢겨 죽임을 당했다.

이 불행의 근원은 바로, 카드모스가 죽인 독룡이 바로 전쟁의 신 아레스의 용이었기 때문이다. 아버지를 죽이고 어머니와 결혼하는, 그래서 오늘날 오이디푸스 콤플렉스라는 용어로 대표되는 비극의 사나이 오이디푸스 또한 이 카드모스의 후손이다.

오이디푸스의 아버지인 라이오스는 아들이 태어나면 그 아들의 손에 죽게 되리라는 신탁을 받고, 아이가 태어나자 발에 쇠못을 박은 뒤 양치기를 시켜 키타이론 산속에 갖다 버리라고 지시했다. 그러나 양치기는 아이를 측은히 여겨 코린토스 왕의 하인에게 맡겼다. 코린토스 왕은 아이를 양자로 들이고 친자식처럼 귀하게 키웠다. 청년이 된 그는 델포이 신전에 갔다가 비극적인 신탁을 듣는다. 그가 아버지를 죽이고 어머니와 결혼해 자식까지 낳을 운명이라는 것이었다.

코린토스 왕을 자신의 친부로 알고 있던 오이디푸스는, 천륜을 저버리는 죄를 피하기 위해 고향을 떠나기로 결심한다. 그렇게 방랑의

길을 떠나 운명을 벗어날 수 있었다고 생각했지만, 아아, 운명이여! 실은 그는 반대로 자신의 운명을 향해 뚜벅뚜벅 걸어가고 있었던 것이다.

태어난 고향이라는 사실도 모른 채 그는 테베로 가는 길목에서 화려한 마차와 마주친다. 그들의 무례한 태도에 시비가 붙었고, 분노한 오이디푸스는 몽둥이를 휘둘러 마차에 탄 노인과 하인을 살해하고 말았다. 살아남은 하인 한 명은 도망을 쳤는데, 바로 오이디푸스를 산에 갖다 버린 그 양치기였다.

그는 그렇게 자신의 운명을 실현하면서 테베에 입성했다. 테베는 여자의 얼굴과 가슴, 사자의 몸과 발톱, 새의 날개, 뱀의 꼬리, 여자의 목소리를 지닌 끔찍한 괴물 스핑크스 때문에 공포와 슬픔에 잠겨 있었다. 스핑크스는 높은 망루나 광장의 기둥에 앉아 지나가는 사람에게 수수께끼를 냈고, 누구도 수수께끼를 풀지 못해 많은 사람이 목숨을 잃었다. 실은 이 스핑크스 때문에 신탁을 구하러 가던 길에 라이오스 왕은 살해된 것이었다. 위급한 상황에 왕위에 임시로 앉은, 왕비 이오카스테의 오빠인 크레온은 스핑크스를 처치하는 자에게 왕위를 물려주고 이오카스테와 결혼시키겠노라고 공표했다. 지혜와 용기를 두루 갖춘 방랑자 오이디푸스는 '사람'이 정답인 스핑크스를 수수께끼를 풀고 테베를 구원하는 데 성공한다.

오이디푸스는 이렇게, 환호 속에 친어머니와 결혼하며 비극적인 운명을 완성하고 말았다. 오이디푸스는 어머니와의 사이에서 네 명의 아이를 낳았는데, 이들은 그의 동생이기도 했다. 오이디푸스가 왕이 되고 난 뒤 20년간 테베는 풍요를 누렸으나, 어느 날 갑자기 도시에 원인 모를 전염병이 돌기 시작했다. 집집마다 수많은 사람들이 죽어 나가고 고통이 끊이지 않았다. 전 국왕인 라이오스를 죽인 범인을 잡아 처벌해야만 테베가 다시 평안을 찾을 수 있다는 신탁이 내려오자, 오이디푸스는 라이오스 왕이 살해된 현장을 목격했다는 양치기를 찾아오도록 했다. 공교롭게도 하필이면 그 순간 코린토스에서 사신이 찾아와, 오이디푸스가 그때까지도 자신의 친아버지라 철썩같이 믿었던 폴리보스 왕의 부음을 전했다. 그리고 코린토스에서 온 하인은, 자신에게 발뒤꿈치에 쇠못이 박힌 아이를 건네주었던 바로 그 양치기를 알아보고야 말았다. 결국 늙은 양치기는 모두의 앞에서 오이디푸스가 라이오스 왕을 죽인 범인임을 지목할 수밖에 없었다. 기나긴 저주와 예언이 현실이 되어 나타난 순간이었다.

그 뒤, 왕비 이오카스테는 고통을 견디다 못해 스스로 목숨을 끊었고, 어머니와 아버지를 알아보지 못했음을 자책한 오이디푸스는 스스로 두 눈을 찔러 장님이 되고 말았다. 오이디푸스는 스스로 테베를 떠나기로 결정했고, 이제 테베의 백성들 또한 이 더럽고 불길

한 왕을 더는 존경하지 않았다. 두 아들들조차 그를 저주했으나, 그 저 두 딸만이 아버지를 동정하고 사랑했다. 큰딸 안티고네는 공주의 신분을 버리고 맨발에 남루한 옷차림으로 아버지의 손을 잡고서 따가운 햇볕과 차가운 비바람을 맞으며 아버지와 함께 방랑길에 올랐다. 그녀는 사람들의 무시와 냉대 속에서도 생존을 위해 구걸까지 했다. 결국 예언과 운명에 따라, 영웅 테세우스만이 비참한 운명의 희생자, 오이디푸스의 죽음을 지켜볼 수 있었다.

프랑스 화가 샤를 프랑수아 잘라베르는 테베에 전염병이 도는 가운데, 두 눈이 먼 채로 딸 안티고네에게 의지해 추방되는 오이디푸스의 비극을 역동적인 화면에 담아냈다. 음울한 구름이 테베의 하늘을 뒤덮고, 그보다 더 음울한 역병이 테베 사람들의 육체와 마음을 뒤덮어버렸다. 차라리 눈먼 오이디푸스가 행복해 보일 정도다. 아버지를 부축하며 고난을 자처한 안티고네의 눈에서는 공포와 혐오, 불안, 분노가 동시에 뿜어 나오고 있다. 강인한 그녀 또한 훗날 자살로 생을 마감해 이 비극에 마침표를 더했다.

운명을 피하기 위해 그렇게 먼 길을 돌아 결국 자신의 운명을 맞이해야 했던 인간 오이디푸스는 그리스 신화에서 가장 비극적인 인물일 것이다. 그러나 주저앉아 운명을 맞이할 수는 없었으리라. 어떤 운명이 기다리고 있다 해도 인간은 움직이고 나아가고 살고자 발버둥친다. 인간의 위대함은 바로 이 지점에 존재하는 것이다.

세상을 이해하려면
가끔은 세상을 외면해야 한다.

_알베르 카뮈

흩어져도 다시 모여도
결국은 모두
운명 앞에 선다

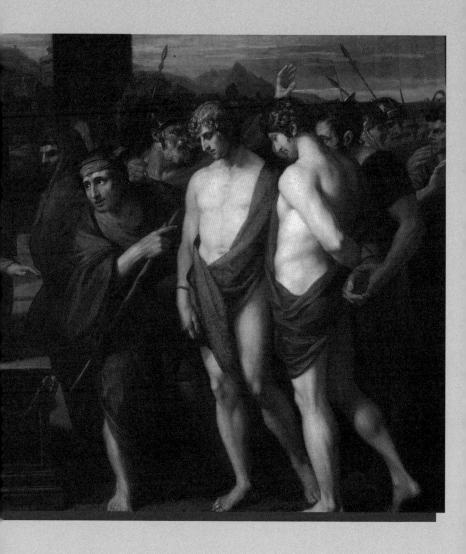

벤저민 웨스트,
이피게니아 앞에 끌려온
오레스테스와 필라데스

Benjamin West,
Pylades and Orestes Brought
a Victims before Iphigenia

저주받은 운명을
피해 간 여인

Benjamin West
Pylades and Orestes Brought as Victims before Iphigenia

아가멤논이 총지휘관이 되고 30여 개 나라의 영웅들이 10만 명의 병
사와 1186척의 군함을 이끌고 그리스 연합군을 결성했다. 그러나 출
정은 시작부터 순조롭지 않았다. 아가멤논이 사냥에 나갔다가 흰 사
슴 한 마리를 활로 쏴 죽였는데, 다름 아닌 사냥과 달의 여신 아르테
미스의 사슴이었다. 게다가 아가멤논은 자신의 궁술이 아르테미스보
다 더 뛰어나다고 큰 소리를 쳤다. 그에 더해, 딸 이피게네이아가 태
어난 해에 그해의 가장 아름다운 열매를 바치겠다고 서약했지만, 아
가멤논은 막상 딸이 태어나자 그 맹세를 지키지 않았다.

이 죄에 대한 형벌로 바다에는 바람 한 점 불지 않았고, 그리스군 들은 2년 동안이나 출항하지 못하는 상황에 처했다. 이때 예언자 칼 카스가 아가멤논의 딸 이피게네이아를 제물로 바쳐야 아르테미스의 분노를 잠재울 수 있다고 충고한다. 아가멤논은 아내 클리타임네스 트라에게 편지를 보내, 딸을 대영웅 아킬레우스와 결혼시키겠다고 거짓말한 뒤 이피게네이아를 꾀어내 제단에 올렸다.

이피게네이아는 처음에는 조국을 위해 목숨을 바치는 고상한 죽 음을 택하는 것보다 비참한 삶이라도 살고 싶다고 애원한다. 그러나 차츰 자신의 운명을 받아들이게 된 그녀는 그리스를 위해 자신의 한 몸을 희생할 테니 트로이를 함락시켜달라고 말한다.

사제의 칼이 이피게네이아의 목에 떨어지는 순간, 그녀를 불쌍히 여긴 아르테미스는 사슴 한 마리와 그녀를 바꿔치기했다. 그러자 바 람이 불기 시작했고 그리스군은 드디어 출항하기에 이른다. 그러나 아가멤논의 아내 클리타임네스트라는 이 사건으로 남편을 더욱 증 오하게 되었다.

10년간의 기나긴 전쟁을 마치고 미케네의 왕 아가멤논은 개선가 를 울리며 고향으로 돌아갔다. 함대가 고향에 가까이 다가가자, 갑 자기 폭풍우가 불어와 그들이 탄 배가 다시 바다로 휩쓸려 갔다. 그 것이야말로 차라리 올림포스 신들의 배려와 가호였음을 아가멤논은 결코 알지 못했다.

성대한 축하연이 끝난 뒤 아가멤논은 뜨거운 물로 그동안 몸에 묵은 피를 씻어내고자 욕실로 들어갔고, 아내 클리타임네스트라는 시중을 들겠다며 따라나섰다. 무장을 해제한 남편 아가멤논이 욕조에 몸을 담그고 휴식을 취하는 순간, 그는 아내와 아내의 정부에게 무참히 살해되었다. 그리고 그의 아들 오레스테스 왕자는 아버지의 복수를 위해 자기 손으로 어머니를 살해하고 말았다.

한편 이피게네이아는 타우리케에서 여사제로서 그곳으로 표류해 오는 이방인들을 제물로 바치는 일을 했다. 어느 날 동생 오레스테스가 친구 필라데스와 함께 이곳으로 몰래 들어온다. 그는 아버지를 죽인 어머니 클리타임네스트라를 살해한 탓에 복수의 여신들에게 쫓겨 객지를 전전하는 신세가 되었다. 아폴론은 타우로이 족의 나라에 있는 아르테미스의 여신상을 그리스로 가져오면 그의 죄가 사해질 것이라고 했다. 그리하여 오레스테스는 신탁에 따라 친구이자 사촌인 필라데스와 함께 타우리케로 온 것이다.

그러나 그들은 곧 바닷가에서 목동에게 붙잡힌다. 목동은 이피게네이아에게 난파당한 그리스인들을 잡아왔으니 제물을 바칠 준비를 해달라고 한다. 그렇게 오레스테스와 필라데스는 두 손이 묶인 채 신전으로 끌려온다. 물론 이피게네이아와 오레스테스는 남매였지만, 오랫동안 떨어져 있던 탓에 서로 알아보지 못했다.

두 남자가 그리스 출신이라는 것을 안 이피게네이아는 그들을 제물로 바치기 전에 유창한 그리스어로 고향 소식과 그녀의 가족들에 대해 묻는다. 이피게네이아는 그녀의 편지를 가족들에게 전해준다면 오레스테스를 살려주겠다고 제안한다. 눈앞의 오레스테스가 바로 그 살아남은 가족임을 모른 채.

그러나 오레스테스는 친구를 배반하고 혼자서는 살 수 없다며, 그 편지를 필라데스에게 주고 그를 놓아달라고 한다. 필라데스 역시 의리 없는 자라는 말을 듣고 싶지 않으니 오레스테스와 생사를 같이하겠노라고 한다.

이피게네이아는 그녀의 편지를 가족에게 반드시 전해준다고 맹세하면 토아스 왕을 설득하여 그를 그리스로 돌려 보내주겠다고 재차 확인한다. 필라데스는 무슨 일이 있어도 편지를 전달하겠으나, 예기치 못한 일로 편지가 파도에 묻혀버린다면 지금의 맹세는 지킬 수 없는 것이라고 답했다. 그의 말에 이피게네이아는 필라데스에게 편지를 아가멤논의 아들 오레스테스에게 전해달라며 편지 내용을 말해준다.

그제야 이피게네이아가 누구인지를 알게 된 필라데스는 편지를 오레스테스에게 주고, 오레스테스는 자신의 소중한 혈육인 이피게네이아를 끌어안고 기뻐한다. 오레스테스는 그녀와의 어린 시절에 겪은 사건을 증거로 제시하며 자신이 친동생임을 밝혔다. 이피게네

이아는 눈물을 흘리며 동생을 끌어안고 재회의 기쁨을 나누었다. 그 뒤 그들은 여신 아테네의 도움으로 아르테미스의 신상을 찾아내 그리스로 귀환한다.

　미국의 역사화가 벤저민 웨스트는 이 기구하고도 또한 다행스러운 운명의 장난을 신고전주의 화풍으로 표현해냈다. 벤저민 웨스트는 미국 태생으로서 당대 국제적인 명성을 얻은 첫 화가이며, 신고전주의 양식의 선두에 속했다. 미국에서 태어났으나 생의 대부분을 영국에서 보냈고 영국 왕립 미술아카데미의 창립회원이기도 했다. 그의 그림은 낭만주의 이론에 영향을 받으면서 점차 신고전주의 양식을 벗어나 한결 개성적인 양식으로 변모했다. 이러한 변화는 19세기 유럽에서 유행하던 낭만주의 미술 운동의 탄생에 중요한 역할을 했다.

　제물로 바쳐질 뻔했으나 신의 가호로 살아남고, 친동생을 다시 제물로 신에게 바치게 될 뻔했던 이피게네이아의 운명은 돌고 또 돌아 제자리로 돌아오는 우리 인생사를 떠올리게 만든다. 운명의 손아귀에 있어도 인간은 늘 탈출하고, 변화하고, 나아가려 한다. 인간이라는 존재의 모순과 아름다움은 바로 이 지점에 있는 것이다.

모든 사물들은
정해진 운명의 쇠사슬에 매여 있다.

_루크레티우스

지혜를 전하는 신화, 휴식을 부르는 그림

신화, 그림을 거닐다

초판 1쇄 인쇄 2019년 4월 17일
초판 1쇄 발행 2019년 4월 24일

지은이 이현주
발행인 구우진
사업총괄본부장 박성인
편집팀장 김민정 **책임편집** 박유진
마케팅 이승아 이석영
제작 이성재 장병미 고영진
디자인 데시그 이승은
발행처 메가스터디(주)
출판등록 제 2015-000159호
주소 서울시 마포구 상암산로 34 디지털큐브빌딩 15층
전화 1661-5431 **팩스** 02-3486-8458
홈페이지 http://www.megabooks.co.kr
이메일 megastudy_official@naver.com